玩聲音

聲優30年的養成筆記

用聲音打動人心　不藏私秘技全公開

兩岸哆啦 A 夢配音一姐　陳美貞 ／著

配音心法有做人哲思

　　美貞習慣喚我"周董"，並視我為長官，其實我沒真正做過她的長官，一天都沒有。

　　我到中央廣播電台任職的時候，她正巧離開電台轉往配音界全職配音，可說擦肩而過。認識美貞早在這之前廣播界朋友的聚會上，她為人和善，懂得"敬老尊賢"，與長者相處一無障礙，我因此而忝列她的"老"朋友之一；還頗以"我一來妳就走"不時數落數落。

　　雖然沒做成同事，卻對她的播音能力、配音本事知之甚深，也佩服不已。

　　我非配音中人，但生就媒體人，是凡涉及文字、聲音、表情、口條的表現，都逃不過我的敏感神經而極盡挑剔之能事。比如我曾說我不看韓劇，因為配音很類似，有

時無法準確傳達角色差異，反形成韓劇的固定氛圍，而那種氛圍正不為我所喜，以致全然干擾了我對韓劇的接收並產生抗體。

哪知那正是她的吃飯傢伙。美貞不會因我提出這麼偏頗尷尬的問題而有絲毫不快，可見她個性何其隨和大度。她告訴我一方面配音人才不好找，一方面受限於預算，以致往往一人要配好幾角，很是無奈。因配音條件之不足，迫得一人配好幾角，既考驗了她的能耐，又驅使她練就一身真本事，也讓我窺知這個行業的艱辛。

但美貞徹頭徹尾是個快樂開朗的人，並極度樂在配音，又頗有哲思。她在書裡提到配音人要如何學會傾聽，就相當發人深省。一般所謂靠嘴巴維生的人，往往容易仗著口語表達能力，不是聒噪得說個不停，便是強勢凌人唯

我獨尊。事實上，說得多必然聽得少，自然就消耗得多而吸收得少。這麼一來，一開始一定影響學習、跟上，到後來也容易阻礙進步、成長。

不過在美貞身上不見這種廣播人的通病，她慣於傾聽，並重視對人對事的態度，如她書中所強調的那樣。所謂做好一個專業人之前，要先學會做人。儘管美貞在配音界已打下一片江山，仍可看到她小時候安靜小女孩的身影，說話不疾不徐，性情不溫不火，善用甜美的聲音做婉轉得體的表達。她可說是一個因做人成功而打造事業成就的典型例子。

正是因為這樣，她被對岸看見，看見的不是在哆啦A夢、白蛇傳、大長今裡過人的配音才華，更是她的落落大方、行事有節。她把活脫脫的台灣風格帶到了大陸，不出幾年的功夫，她在那片廣大土地上的名聲遍地開花，享

譽的何止配音界！以致邀約不斷，配音、拍戲、演說、座談、出書、受訪......。這一切都是她配得的，由衷地為她高興。

　　如今美貞把配音心法秉筆成書，真是有志配音工作者的福音。她寫得輕鬆好讀，配上可愛小圖，處處貼心，使人自在受益，非常難得。祇是微言中另有大義，值得讀者細細品味，很願意為序推薦。

周天瑞

曾任《美洲中國時報》總編輯、《新新聞》周刊董事長
《中央電台》董事長，現為《優傳媒》網路報董事長

聲音的魔法師

這次好友美貞出書邀我寫序,心情雖忐忑卻非常興奮,因為平時買書就特別愛看序。

緣於對聲音的熱愛,一頭栽進外人看似神秘的聲音領域,數十年來,一直樂此不疲,主要的原因當然歸功於眾多出色的配音員。

美貞是多年來一起努力的好夥伴,總覺得她是聲音的魔法師,從收音機,電視到電影,隨處可以聽見她的聲音。伴隨我們成長的哆啦A夢,戲劇裡的賢淑媳婦,幹練的企業女強人,令人咬牙切齒的大反派,不同年齡層多變的角色,賦予角色不同的情感表現,透過聲音帶給觀眾喜、怒、哀、樂之外更多的心情故事。

　　人們以自己的聲音表達情緒是日常，可是專業的藝術工作者，必須用聲音為不同的人物，不同年齡，不同個性的角色灌注靈魂與風采，給予聽眾及觀眾豐富的聲音饗宴。

　　聲音表演需藉由聲音引發心靈的共鳴，讓美貞帶領大家走進她的聲音歷程，一起感受聲音的美好，「用聲詮釋聽覺，用心收穫經典」。

沈依臻

意妍堂製作公司（台北、上海、北京）總經理

她是獨一無二的

　　廣播界的老朋友陳美貞要出書了《聲優30年的養成筆記》，顧名思義跟她優美的聲音密不可分，是否與她個人的一些生活，工作成長的歷練有關，我不清楚，但我相信，這本書不會浪費你的時間。

　　我一直覺得，美貞是一個很淡泊的人，沒什麼企圖心，與她做朋友或者是工作夥伴，她都很尊重別人，不會帶給對方什麼壓力，相形之下配合度也挺高的！

　　1990年，我踏進廣播不到一年的時間，美貞的引薦，我進入到當時對大陸強力放送的「中央廣播電台」，與她搭檔主持「為你歌唱」節目。

　　後來聽說是「公益天使」陳淑麗姐，推薦我加入她的廣播夥伴，美貞大膽放手讓我來handle節目內容，那段時間邀請到了當紅的偶像崔苔菁、楊貴媚、童安格、王傑、潘美辰、伊能靜、高明駿、庾澄慶，那真是段快樂的廣播時光！

　　後來，她做了導播，也為我開闢個人主持的《歡樂999》，沒多久美貞就離開了中央廣播電台，全心投入到配音界！

　　我才發現，原來她是有想法的女孩。一般人都願意在公家單位好好待著到退休，而且以美貞的用心跟努力，我印象中她曾

幫央廣整理了一整間的唱片資料庫,在最輝煌的廣播生涯,她提前離開了這個鐵飯碗?想必主持廣播已經滿足不了她。反而投入到配音界之後,她的聲音可以有更多樣化的發揮,千變萬化的嚐試後,終於走出今天的格局,可見,美貞是個有先知先覺的傳媒人!佩服!佩服!

其實,向來與人和平相處,沒有什麼雄心大志,只求平穩安定的美貞,內心的純善,全反映在她的臉上,沒有留下歲月的痕跡,所謂的「相由心生」在美貞的身上得到了鐵證。

朋友就是在最需要的時候,相挺支持,我再忙,都記得今天要及時交出一篇,我對美貞的個人感受與心得。

她,是個超好人緣,又值得信任的好朋友!相信有緣看到美貞新書的你,也會像見到她的人,在一種沒有壓力的情況之下,記住了她在書中貢獻的學習精神與專業技能!

書如其人,一點都看不出歲月的痕跡,反而是另外一種慈愛的"美"停留在她的臉上,堅貞不二的貢獻出她的人生精華,因為她是獨一無二的「陳美貞」!

陳凱倫

三屆金鐘獎得主、台灣最佳公益代言人、兩岸和平大使、國立台灣藝術大學碩士畢業。目前在「原住民族廣播電台」製作主持～《嘎巴輕鬆BAR》。

好嗓音演繹的美好人生

　　本台消息："今天早上教育部部長在記者會中…"。清晨陽光乍現，房門外傳來十七歲的妹妹在練習播報新聞，生生澀澀，在我這個哥哥耳裡聽來，簡直擾人清夢！過了段日子，漸漸的聲音開始出現流暢的高低起伏，甚至在抑揚頓挫中還帶有配合內容的情感，在她的演繹之下，原本平淡的內容好像成了一篇篇精彩的故事。這進步，除了學校專業指導發揮了作用，還有就是她所付出的努力，一路走來我看在眼裡，這份努力絕對是成就她成為專業的關鍵原因。

　　電台播音主持、配音這兩個幕後的工作，符合她年輕低調，略帶羞澀的個性。一直以來努力、認真、不斷學習，直到掌握機會開始主持活動走到台前，更是她突破自我的體現。其實當初家人只希望她乖乖在電台上班，並不贊成她到各錄音室配音，尤其有時錄電影更是到凌晨三點多才回家，第二天一早還要上班！老媽有次不高興說；「妳配音賺多少錢我給妳，別去了！」即使家人不支持，

妹妹還是堅持下來，而且慢慢接的配音case越來越多，只好把她也很喜歡的電台工作辭掉。很高興看到她選擇做的工作都是自己喜歡的，再忙再累永遠都很開心！

感謝父母生給她一副好嗓子，也感謝她能運用的這麼好，為影像配上了令人愉悅並能幫助經歷劇中故事的聲音。

美貞，繼續加油！全家人都支持妳！

陳醒初
新創公司顧問、創業導師、曾任友冠資訊總經理、友訊網絡中國區總裁

兼具夢幻和專業的工作

　　從小到大我是個非常喜歡看動畫片和卡通片的人，無論宮崎駿系列、獅子王、玩具總動員、小美人魚、美女與野獸......等的知名動畫片，到小丸子、小叮噹等的卡通人物，他們在畫家筆下被賦予的生命，作者給予的對白，導演拍攝時的二度創作呈現，都活靈活現的出現在我們的生活當中，但即使是這樣，倘若這些動畫人物缺乏了聲音，無法藉由對話的情緒將故事傳達出去，那就等於沒有靈魂一樣，無法感動許多的人。

　　於是我們發現，幕後配音員的工作有多麼地重要，他們對於戲劇角色的人物揣摩，就像我們編劇一樣，時時刻刻都要在每個人物的個性裡，尋找他們的特別之處與異於其他角色之處，作了分別之後，才能給予不同的情緒聲音，由內心的感受、身體的律動，經由肺部、呼吸，再從喉嚨口腔、鼻音與嘴型的調整，終於說出了第一句台詞，讓劇中人物瞬間活了起來，而觀眾的聽覺感受，打從陌生的到幾句台詞之後，便開始進入了認識角色的過程，直到

故事的結束，這時候已經於無形中說服了觀眾"這個聲音"這就是這個人物的聲音，那就成功了。

而美貞老師便是如此地說服了我們，她的聲音就是哆啦A夢（小叮噹），陪伴我們成長記憶中最明確最親近的聲音，沒有任何聲音可以取代這樣的深層記憶，因為她就是中文版哆啦A夢的靈魂之鑰，這就是她的成功。

認識美貞老師好多年了，當初知道她在做配音工作時，真心覺得這是一份極具夢幻和專業的工作，很多人也許會跟我一樣帶著羨慕的眼神與好奇的心，努力地想像著幕後配音工作人員，到底是怎麼完成每一部戲劇或電影的配音程序，又如何詮釋每一個角色並賦予他們合適的聲音態度，且又要與原著所創作出來的角色氣息相吻合，讓"聲如其人"的角色形象到位，完整地呈現在觀眾的面前，這真不是一件容易的事。然而這本書的出現，替我們揭開了配音工作的神秘面紗，也展示了："如果要成為一位優秀的配音員，不僅必需通過個人的努力與熱情來完成

每一次的配音任務，並且要在無數次不怕失敗與被批評的狀態下，修正再修正，過程中的自我提升，換位思考，與角色的生命共融，才能逐漸在這個專業領域裡，走出自己的一片天地，這就是實力，這就是專業配音員需要具備的能力。而美貞老師帶著謙虛溫婉的個性，用善良和愛去對待自己的工作和人事物，想當然回饋給她的必定都是正面的力量，因此才能成就今日的她。如今，她也毫不藏私地將過去所經歷的配音工作，傳授給喜歡也願意奉獻在這個專業領域的年輕人身上，這樣的書本問世，真是人間的一大福音。

我非常佩服美貞老師，也很尊敬每一位幕後的配音老師們，因為這不是一份容易的工作，但確定的是，這是一份極具恩典的工作，對於配音藝術的付出與傳承，將對台灣的影視幕後配音工作帶來前所未有的動力爆發，除了提高能見度，也讓全世界都知道台灣也可以有這麼多優秀的配音工作者，默默地創造出無數故事角色的生命奇蹟。

　　祝福美貞老師繼續享受她的工作，願她教學傳承的使命如有神助，更願此書能造福成就更多未來的配音工作者與正在閱讀的朋友們。

岳清清

編劇／導演《再見吧康橋》、《等待飛魚》、《奇妙的旅程》、《逆子的盼望》、《天使的幸福》、《海豚愛上貓》、《浮生》、《讓愛傳出去》、《麻辣鮮師》等多部電視電影作品。

哆啦A夢的 奇幻公益之旅
音為有妳 貞心相遇

聲音很奇妙，透過抑揚頓挫表達喜怒哀樂，我們每天從早到晚要接觸多少聲音啊！

樹葉的沙沙聲、耳語、清早時的街道、辦公室、繁忙的街道、上下班時的台北市火車站、氣壓鑽孔機、電視Call in節目的辯論、媽媽和老婆的叮嚀、國小老師對學生的殷切教導 飛機起降聲……

有人天生靠著聲音吃飯，廣播人、配音員、聲樂家、主持人等，因著他們的聲音表達與詮釋，讓我們享受了最美好的聆聽品質。

美貞姐，就是一位在我們身旁的親切低調自然的聲音達人，她是我的世新學姐、教會姊妹，更是最棒的公益夥伴，我因為從事公益行銷傳播工作，邀請美貞姐參與過幾場公益音樂會，透過她美聲的開場與串場，果然現場有種原味覺醒的驚艷！特別是以「哆啦A夢」為名的【音符下鄉2.0版】，近距離和鄉下囡仔接觸的經驗，更是難忘的回憶。

　　不管在此時那刻，從這城到那鄉，透過這個聲音陪我們同在，氣氛就是不一樣！

　　從【視障回憶系歌手林信宏的人生首演】到【相信經典愛就是光 傳愛演唱會】，美貞的經典開場，瞬間帶我們穿越時光隧道。

　　另外，900個三星鄉宜蘭囡仔一起跟著哆啦A夢走一趟奇幻之旅。以「卡通×愛×夢想×生命」特色呈現，也請到了美貞在百忙中「獻聲」，搭配隱藏版神秘嘉賓帶給孩子們驚喜歡樂。

　　哆啦A夢，音為有妳（美貞）穿越時空的奇幻公益之旅，期待更多粉絲們不管在這城那鄉，台灣連結世界，與妳貞心相遇！

簡郁峰

台灣公益新聞網 總編輯
音符下鄉傳愛行動／相信經典 愛就是光傳愛演唱會 執行長

我就是那個大雄

每個人心中都有一個哆啦A夢,我也不例外。

「她」是我自小記憶中無法割除的一抹印記,無論是童年時代的哆啦A夢,還是少年時代的小青,抑或是青年時代的大長今,有個聲音總是這樣默默的在我的生命中陪伴我成長。如今已過而立之年的我,有幸結識我的靈魂導師,與她一路走來,直至影響到我的工作和生活,改變了我人生的發展方向。她就是臺灣資深聲音導演,配音皇后──陳美貞老師。

一部《新白娘子傳奇》陪伴了我20餘年,其中小青的聲音時柔時剛,活潑可愛,果敢豪爽,頗有幾分我個人的性格特點。這個角色的優秀配音,一直縈繞在我的腦海中,每每談及總是激動不已。2013年江蘇衛視蛇年春晚,於螢幕初識這個聲音的塑造者美貞老師,她清新、亮麗,聲音清爽明亮,柔中帶剛,盡顯小青本色。雖瞬間被這位落落大方又不失謙遜的幕後配音老師所吸引,但從未想過一個如此平凡的我會和這位前輩有任何交集。

此後，我從網路上搜集了所有有關美貞老師的資料，視頻，訪談。她是年輕一代崇拜的偶像，亦是博學的才女。從小內向不愛說話的她，卻早在90年代初期就是廣大聽眾熟悉和喜愛的廣播電臺主持人。她的專業素養令人嘆服，僅《新白》這部劇中美貞老師就詮釋了九個角色！但她又毫無偶像包袱，她的真性情讓每一次訪談都變得輕鬆愉快。談到家庭與親人時，她也會於不經意之間垂現那一低頭的溫柔；接受掌聲與喝彩的時候，她又會流露出那不勝風來般的嬌羞。這個時候我才知道，她就是我心中的那個哆啦A夢。

　　這個世界總有那麼一兩件人或事物觸動你的神經，再識美貞老師是2018年三月浙江衛視的「王牌對王牌」。歲月匆匆，雖然那段記憶已經時隔二十六年，但小青的聲音再現的時候，絲毫不見半點褪色，一切似乎都沒有變過⋯於是同年七月我專程去北京參加了美貞老師的聲優劇《白蛇傳》。演出中完全被美貞老師的跨區之聲、實力配音深深折服，讓人稱讚膜拜。

　　人生很多事情無法預料，都是偶然的，但緣份又像註定一樣，是那樣的奇妙。很榮幸在青島與我的偶像有了第一次交集，本以為作為一個小粉絲，與偶像三天短暫的交往，會緊張而尷尬，但是美貞老師平易近人，開朗活潑的性格瞬間打破僵局，就像一股清泉，讓你在清雅之間滿足自己的心靈缺失。大家侃侃而談，似乎是多年的老友。雖說喜歡和崇拜一個人是不需要理由的，但我想一個人之所以會成為你的偶像，那她身上必然存在自己所嚮往的樣子，美貞老師夠真、夠情、夠善良，是我一生都為之折服的心靈理想。

　　人生際遇多變幻，誰又能意料到接踵而來的意外好運呢？同為獅子座，同是屬虎的我和美貞老師有些驚人的相似之處，就是這樣一份特殊的緣份將我和我的哆啦A夢緊緊聯繫在一起，於是我有了一個新的身份——美貞老師大陸經紀人。工作當中的美貞老師常常掛著寬容且大氣的笑容，關心提攜後人，處事明理行事細心，做人做事會很自然地把前後因果想得周全妥帖。勤奮的她以自身特有的獨立個性，感染著身邊每一個人。在她的影響下，公司工作進展順利，湖南電視臺「聲臨其境」，杭州「國際動漫節」都留下了美貞老師的身影。

哆啦A夢說每個人都要守護自己的夢想，把它發揚光大！懷抱著兩岸同聲的夢想，在臺灣為哆啦A夢獻聲20餘年的美貞老師乘著聲音的翅膀，開啟了大陸哆啦A夢的配音之旅，成為參與大陸譯製片配音的臺灣配音員第一人，名副其實的"橫跨兩岸的哆啦A夢專業戶"。所謂「為學日益，為道日損」，美貞老師是鮮有能夠具備這兩種能力，兩種智慧，兩種勇氣之人。認真一絲不苟的投入自己的工作，潛心鑽研，卻從不張揚，不追名逐利，總是能用脫俗的笑顏坦然面對人生周遭。她那份年輕而嚮往美麗的心已然將歲月的痕跡遠遠地拋在了身後，始終不曾放棄過自己的青春夢想，並樂此不疲的為之努力，為之奮鬥。所以，美貞老師才會一步步邁向成功的坦途，步入璀璨人生的輝煌一端。

　　感謝上蒼給我遇見妳的緣份，妳是我今生最美的相遇，不管身居何處，時光流轉，妳始終是我掌心裏化不開的溫柔。雖然妳的前半生我不曾參與，但願今後的日子可以一直陪伴妳。這本書發行正值美貞老師生日月，在此願我的人生導師健康平安，永遠常青！

鞠佳萌

青島哆啦夢工場影視傳媒有限公司 董事長

珍惜、感恩、付出

人生是場奇妙的旅程，越覺得不可能的事越會發生。小學想當老師，中學想當工廠作業員，青春期只想作夢，成年後只想乖乖上班。

可是不知是不是老天的安排，在很多機緣巧妙地連結後，我進了配音這一行！

電台十三年培養我安靜認真的心、配音三十年讓我體驗更豐富多彩的人生。

藉著這次機會重新檢視這些年的工作內容，邊整理邊驚訝，天啊！怎麼錄了這麼多不同類型的作品，一句句一頁頁、一步一腳印穩穩的走到現在，過程中有快樂有辛苦，有人大力幫忙，也有走冤枉路的時候；不禁想：能不能為這個人數不多的行業盡一點點心力？該怎麼做？

一路走來，得到太多人直接間接的幫助，都深深記在心裡。去學校演講時，很喜歡用「小心，貴人就在你身

邊」為主題，除了小心還要用心，把貴人變得更貴重，把一般人變得有點貴。好多事都是貴人給我機會、幫我開路，甚至還牽著我一起走，珍惜感恩外，也希望可以成為別人的小小貴人，幫助一些需要幫助的人。

真心盼望這本書能讓好奇這個行業的人，了解這份工作的酸甜苦辣，進而更重視尊重幕後配音；也希望能對配音有興趣或正在學習的人有一些實質的幫助。

非常感謝圈內的好友們不藏私的分享自己累積了數十年的實務經驗，更感動大家願意一起為配音圈努力，培養更多優秀的生力軍，讓所有人不但聽得見我們的聲音，也看得見我們的努力！

陳美貞

【目 錄 CONTENTS】

【第一章】

打開時光機　哆啦Ａ夢情緣20年

 從《哆啦Ａ夢：大雄的月球探險記》說起

　　《哆啦A夢》系列劇場版近年來陸續引進大陸，已經成為每年所謂兒童節標配、觀影首選；作為第39部劇場版《哆啦A夢：大雄的月球探險記》於2019年6月1日在大陸首映，號稱是一份向哆啦A夢電影動畫開播40周年的獻禮；更特別的是這部影片也是首次實現《哆啦A夢》台版陸版這個角色配音同步。被人稱為「記憶中最熟悉的哆啦A夢」配音員的我，帶著興奮的心情，展開了台灣與大陸這個角色同一人配音的奇妙旅程。

　　談起這個因緣，真的很奇妙，回想這份機會可能是來自於近幾年陸續在大陸媒體曝光的緣故，包括2019.3月參加湖南衛視《聲臨其境》與多位大陸、香港配音高手同台切磋；2018年7月參加胥渡吧北京聲優劇《白蛇傳》暨《新白娘子傳奇》26年劇組首次大聚首，導演、演員、幕後配音、配唱一起出席盛會；以及過去參與如《王牌對王牌》、江蘇衛視春晚等等曝光的累積。

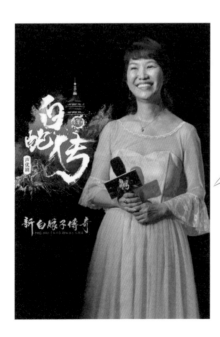

有緣千里來相會，須往西湖高處尋。我最喜歡的人就是姐姐了。～新白娘子傳奇當中的小青，就是我的聲音喔！

 | 《聲臨其境》感受幕後英雄 |

　　在以往的電視綜藝中，以配音為主要表現對象的節目一直缺席。近年來，隨著有聲讀物、廣播APP的興起，一些遊戲、電視劇配音演員紛紛走到臺前，並被觀眾熟知。《聲臨其境》是湖南衛視推出的一檔原創聲音魅力競演秀，節目以臺詞和配音為切入點，每期邀請四組臺詞功底深厚或是聲音動聽的演員同台競聲，不見其人，只聞其聲，純聲較量。節目還邀請到影視表演、綜藝節目、主持人等不同領域的人進行比拼，讓配音片段呈現不同風格。

　　當童年記憶碰撞青春之聲，當經典中的經典再度演繹，當幾代人的共鳴再度響起，《聲臨其境》第二季集結了中國配音國家隊的聲音大賞，可以用"神仙打架"來形容，幾代配音大師，各種風格的配音戲，看得真過癮！地

道港味葉清、張藝再現《無間道》劉德華和梁朝偉的陽臺對決；陪伴80後、90後成長的聲音金龜子、董浩；包攬各種國產劇男女主角配音的黃金搭檔邊江、季冠霖；經典原聲李建義、徐濤。還有被譽為中國譯製電影配音界"活化石"的配音藝術家喬榛老師也出席了這場盛典。呈現了一場極致的視聽盛宴，真的是讓人大飽耳福！

26年前，一部《新白娘子傳奇》萬人空巷，成為很多人的童年記憶。為了致敬經典，節目組特別邀請了我與另外兩位新白的原版配音員再現白娘子與許仙初遇片段。當熟悉的聲音一響起，就引來了現場觀眾的一陣陣驚呼，彷彿又帶著大家回到了那年夏天。我還在現場為觀眾原音重現了《新白娘子傳奇》中的七個角色，很多觀眾直至今天才知道這些角色都是我的聲音呢！最後還為觀眾帶來了哆啦A夢版的《無間道》，引發全場哄然大笑，當《無間道》清冷嚴肅的畫風搭配上哆啦A夢的聲音，實在是讓人不得不笑。混合版本的演繹、超大的聲音跨度迎來了現場觀眾雷鳴般的掌聲，也讓觀眾看到了配音藝術的無限可能。

《聲臨其境》第二季最後一集還意外集齊了《哆啦A夢》三個版本的配音演員——董浩、劉純燕和我。我們用一句"大雄，別睡懶覺了！我們一起來看《聲臨其境》吧！"現場比拼哆啦A夢的聲音，讓在場的所有人彷彿穿越時空到了童話世界中。

最令我感動的是有著五十四年配音生涯被尊稱為"配音界泰斗"的喬榛老師。喬榛老師寶刀未老，78歲高齡的他為大家帶來了《角鬥士》的片段，完美詮釋電影中的角色，將角鬥士的戰鬥精神表現得淋漓盡致。他不忘初心，感謝這個節目為語言表演藝術搭建了一個美好的平臺，情到深處喬老師更是在現場表示："譯製配音藝術是永恆的"，擲地有聲的宣言感動全場。喬榛老師五次患癌，八次與死神擦肩，但仍沒有放棄語言藝術，他對我說：我們一起為兩岸的譯製片加油！看著如此有使命感的老師，真讓人感動。

《聲臨其境》讓觀眾認識了影視作品的幕後配音演員，讓"配音"這一小眾領域的藝術更多地走向大眾，能把幕後英雄請上舞臺，對他們的用心致敬，非常難得。

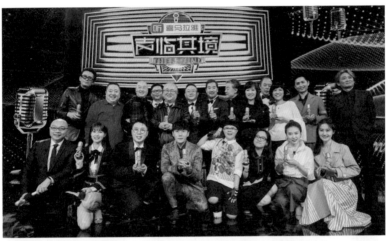

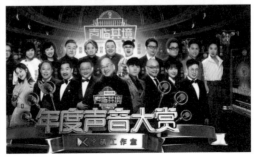

｜中國國際動漫節 配音受關注｜

　　中國國際動漫節今年已經是第十五屆了，一年一度的動漫盛事不僅成為了美麗杭州的一張文化金名片，也源源不斷地為全球動漫產業注入了創意與活力。經過15年的精心打造，中國國際動漫節作為唯一國家級的動漫專業節展，已經發展成為全球規模最大、人氣最旺、影響力最廣的盛會，也是青少年喜愛的重要節日。

　　從《聲臨其境》綜藝節目的出現到各類小視頻配音秀的興起，讓更多人開始關注配音 "幕後工作"。中國國際動漫節就有一項專門為配音愛好者舉辦的聲優大賽，已經成為中國動漫配音領域非常有影響力的專業獎項，受到國內外高度關注。恰巧杭州是白蛇傳故事的發源地，杭州電視臺又是電視劇《新白娘子傳奇》的大陸首播，所以作為

新白原版配音的我受動漫節組委會之邀，參加了第十五屆中國國際動漫節"優秀動漫作品評析"揭曉儀式。

揭曉儀式上遴選展示了一批優秀原創動漫作品，引導了原創動漫的創作方向。在文藝節目中，我用小青的聲音為舞蹈《西湖之戀》配旁白，現場演繹《新白娘子傳奇》9個不同的角色，引起了觀眾滿滿的回憶。最讓我難忘的是與今年聲優大賽的冠軍隊伍——浙江傳媒學院學生組成的「從容應對」組合共同完成現場配音國漫《緣起：白蛇》選段，每個學生都能把人物配得淋漓盡致，聲音完全融入角色，專業素養不輸專業配音員，真的是一代後起之秀。

譯製片能如此的受歡迎，和幕後的配音有著密不可分的關係。譯製片有配音員富有磁性的聲音及聲情並茂的聲音表演才會有感染力、誘惑力，才會如此的吸引人，讓人百看不厭。配音演員近年來在大家的關注下也一直有新血加入，我覺得非常棒，每一代配音演員都有自己新的認識和新的聲音感覺在角色裏面，這也是一種傳承。希望越來越多的人關注配音這個行業，精彩永不落幕！

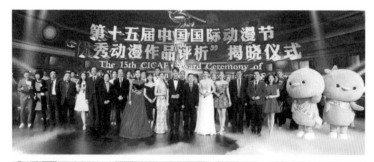

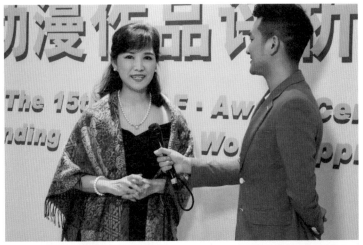

｜陸版哆啦 A 夢配音之旅—走進長春電影製片廠｜

　　《哆啦A夢》承載著一代人的童年記憶，雖然在臺灣我為哆啦A夢配音已經超過20年，但從未想過能在大陸為我這位麻吉獻聲。但有時候緣份就是如此的奇妙，在各方的努力下，短短的兩個月時間，我就和我的夥伴哆啦A夢走進了長春電影製片廠的錄音室，實現了此部哆啦A夢台版、陸版的配音同步，我也成為第一位參與大陸譯製片配音的臺灣配音員。

　　長影有著深厚的文化內涵和輝煌的歷史。長影的那扇大門，在歷史前進的腳步中，雖然顯得有些古老，但是大門正中蒼勁挺拔的"長春電影製片廠"七個金色大字依然閃亮。走進這個大門，就走進了長影的歷史。地面上，沿途每一塊銅板上烙印的漢字就像放映的膠片，似乎在向人們訴說著那

段已經久遠、而又在眼前的歷史畫面。靠右側是一面長長的電影海報牆，上面是長影廠新世紀以來拍攝的電影宣傳畫。可惜的是海報牆上的電影我聽說的多，看過的少。

車來車往的紅旗街非常喧囂，而地處這裏的長春電影製片廠院內卻非常古樸素淨，這裏作為電影事業的搖籃，先後拍攝故事影片900多部，譯製各國影片1000多部，承載著幾代人的記憶。

長影舊址博物館是紀錄長春電影製片廠發展、繁榮、變遷的藝術殿堂。展覽非常豐富，就像是一個社會變革的縮影，可惜時間有限只匆匆看了幾眼，很遺憾沒能好好的參觀一番。在我的印象中，一走進這棟古樸的大樓，是一條長長的走廊，彙集了長影城市題材、農村題材、軍事題材、歷史題材等影片中所使用的老道具，很多展品讓人眼前一亮，還有不同時期的手繪電影海報。穿過這條長廊，是長影的譯製片展區。可以看到龐大的調音臺，長影廠曾經譯製過上千部外國影視作品，在這裏的兩側牆上，可以看到很多經典譯製片的劇照。在這些外國影片中，有太多太多我們熟悉的電影，比如我在臺灣擔任聲音導演的馬達加斯加、馴龍高手

等。許多知名的片子都一一列出配音演員的名字和照片，可見他們對幕後功臣的重視跟尊重。

在錄音室見到了年輕的聲音導演楊波，簡單溝通後，拿到劇本就投入緊湊又緊張的工作中。為哆啦A夢這角色代言這麼多年，這聲音已經和我融為一體，所以雖然在一個陌生的環境，也很快就找到了感覺，迅速進入狀態。這次的哆啦A夢有不少感情戲，有笑、有哭，情感更加豐富。雖然有些字的發音不一樣，輕重音也有些不同習慣的用法，但是在聲音導演的指導幫助下，配音過程很順利，沒多久就完全融入到角色的喜怒哀樂中了。配音完成之後，導演開心的說期待今後有更多合作的機會。

每一代人對電影的詮釋都有著與時代接軌的痕跡，在那美好的記憶裏有著捨不掉的一段情結。希望我努力詮釋的這個角色，能讓大家重溫熟悉的童年味道，再次帶領小朋友們和大朋友們體驗親情、友情、付出與成長的美好故事。

 | 蘇州誠品大講堂—"哆啦Ａ夢"主題展 |

　　可愛的"藍胖子"是無數人的童年回憶，憑藉富有感染力的故事情節，至今仍保持著超高的人氣。今年的《月球探險記》作為劇場版第39部作品，也向人類登月50週年致敬。我很榮幸在這個歷史性的時刻實現兩岸同聲，引發了一波"回憶潮"。在首映日，我到了蘇州"誠品大講堂"，用一場題為《追憶時光哆啦Ａ夢和我的配音工作》專題講座，作為"獻給孩子們，以及曾經是孩子的大人們"六一兒童節的禮物。

　　蘇州誠品書店還舉辦了《哆啦Ａ夢：大雄的月球探險記》主題展，打造出一座新奇好玩的探索空間。展廳門口迎接我們的是巨大的圓形紅色徽章牆，這是本次電影中重要的道具：異說俱樂部徽章。哆啦Ａ夢利用異說俱樂部徽章，在月球的背面建造出一個月兔王國，帶領大家一起展

開了奇幻的冒險。整個展廳以非常馬卡龍的夢幻星空為背景，充滿了天馬行空的想像力。數十幅電影劇照組成的畫面牆，將電影中精彩的場景更深刻的留在我們心中。

一進入展廳，我就被可愛有著粉紅色耳朵的哆啦Ａ夢所吸引，打開他身後的任意門，就是神秘斑斕的星空效果。電影手稿展區展示了非常珍貴的電影原始設定手稿，記錄了這部電影的誕生。月球體驗區，直徑三公尺的"月球"表面，有大家所熟悉的月球環形山，環形山內由星空圖案組成變幻莫測的萬花筒，彷彿置身於太空中，與哆啦Ａ夢一起探尋月球背面的秘密。一組組用濃濃復古手繪質感繪製的六張"遙望月亮"海報，也在展覽中近距離地呈現在我們眼前。分散各處的大雄、靜香、胖虎、小夫被抬頭仰望的同一道月光緊緊相連凝聚。正如陪伴大家多年的哆啦Ａ夢，時刻提供著前行的勇氣與力量。

哆啦Ａ夢每一次歸來對於忠實粉絲來說都是一場別開生面的狂歡，不少才華洋溢的粉絲自發為電影繪製了很多精美的圖片，上映後更有大批忠實粉絲第一時間和朋友家人一起來電影院觀看。對於他們來說，哆啦Ａ夢不只是童年的

記憶，故事中展現的那些情感、知識和夢想，已經成為他們成長的一部分，到現在還影響著很多人的人生。

活動現場，我與大家分享了配音生涯的趣事，以及為哆啦Ａ夢配音的心得感想，讓觀眾們更加瞭解配音演員背後的故事。還有好幾位粉絲朋友現場和我比拼哆啦Ａ夢的聲音，大家用熟悉的聲音去到那個想像力爆棚的神奇世界，一起經歷了一場聲音與想像力齊飛的暖心之旅。這一場久違的歡樂互動，帶我們找回那些保有真摯童心的美好時光，和大家一起度過了一個美好的六一兒童節。

這是哆啦Ａ夢系列動畫第一次來到月球的背面進行冒險，為小朋友們打開了一扇新世界的大門，也讓很多成年人回憶起兒時和哆啦Ａ夢有關的珍貴記憶，感謝哆啦Ａ夢留給我們一個存放天真與美好的角落，大概這就是他的魅力吧！二十年時光荏苒，愛、勇氣、天真、想像力永不褪色，哆啦Ａ夢的陪伴一直都在！

 | 北京《哆啦A夢》動畫電影觀影會 |

　　《哆啦A夢：大雄的月球探險記》於大陸的兒童節登陸全國院線，票房領先同檔期的動畫電影，第一個週末就獲得超過9100萬票房的好成績，成為無數觀眾心目中的兒童節親子觀影首選，評價也不錯。

　　由於我參與了大陸版的配音，所以公司安排了觀影會暨粉絲見面會。

　　由於前一天在蘇州有活動，所以6月2日清晨搭第一班飛機到北京。趕到電影院的時候已經中午了，首先映入眼簾的是哆啦A夢的大海報，這是我第一次與哆啦A夢正式合影，據說我也是唯一與哆啦A夢合影的「人」喔。工作人員都在緊張的忙碌著，適逢兒童節假期，很多熱情的粉絲也齊聚影城等待電影開演，可見哆啦A夢魅力不減，仍然是大家的最愛。

　　觀影會現場氣氛熱絡座無虛席。靠"相信的力量"連接在一起的哆啦Ａ夢與新朋友，同心協力戰勝困難，與邪惡的反派勢力展開對決，延續地球與月亮之間持續了46億年的友誼。大雄與露卡結下深厚友誼的動人故事，蘊含著愛與勇氣，特別適合成長中的孩子們，讓他們從中學到人生中重要的一課。這真的是幸福感滿分的觀影體驗！

　　有一種情結，無論過多久，只要一提起，總有太多太多畫面閃過，有太多太多話想說。早年大陸TV版的哆啦Ａ夢播放的是由我配音的版本，這次為大陸電影版獻聲，很多人都說聽到"最熟悉的哆啦Ａ夢的聲音，有種回到童年的感覺"。影片結束後，我與粉絲們分享了自己與哆啦Ａ夢"相守"二十多年的心情和故事。粉絲們很熱情，互動環節也非常輕鬆愉快，大家一起討論配音技巧，了解神奇的"聲音化妝術"，探索經典角色背後聲音塑造的過程，現場氣氛達到最高潮。最後與可愛的粉絲們合影留念，見面會就在大家意猶未盡、依依不捨中結束。

　　對配音員來講，對每一個聲音都注入無限的想像力。因為哆啦Ａ夢結識了很多有緣的夥伴，給我的人生增加了很多幸福的時光，也希望今後能繼續為哆啦Ａ夢配音，用我的聲音一直陪伴著大家。

 ｜聲優培育計畫開跑｜

近年來，隨著有聲語言藝術不斷升溫，有聲讀物、配音秀等APP的興起，聲臨其境等綜藝節目廣受歡迎，湧現出越來越多的配音愛好者，各個高校對於配音這個小眾的領域給與了更多的關注。今年，我就先後受青島恒星科技學院、河北大學、燕京理工學院的邀請，走進大學校園，與學生們一同揭開配音領域的神秘面紗。

每一次講座，學校的老師和同學們都特別的熱情，場場都座無虛席，很多播音配音的同行也來捧場，同學中也有些人向我表達會永遠支持我，非常感謝他們給與我莫大的鼓勵！我把自己的成長經歷，從事配音工作的經歷，對配音、主持等傳媒類工作的理解分享給大家，同學們聽得非常認真，還不時提出一些問題，都非常的專業。

　　我還為大家講述配音工作的各個部分，關於不同角色的準備，以及不同文稿的詮釋方法。除此之外，還展示了自己近些年來參加的活動視頻。與同學們的交流輕鬆愉快，每一次講座都在大家戀戀不捨中結束。

　　配音是一個有著完整體系的工作，需要把握一個人物的整體脈絡，有自己的思考和定位。想要進入配音這個行業，人脈、實力和態度缺一不可，一定要保持積極努力的態度，這樣才能在有機會的時候，站穩腳跟，做出成績。不管是配音還是主持，想做好並不容易，最重要的是用心。不僅要靠天賦，還要靠後天的努力。聲音是人物的靈魂，而配音人則是靈魂的化妝師。

　　希望以後有更多的機會與同行和同學們交流，希望有更多同學加入配音工作，也希望有更多的新生力量走進這個行業，來接替老前輩，把它傳承下去。

　　從事配音工作30餘年，我在專業領域工作得很開心。近年來，逐漸將工作重心轉移到培養新血，將經驗傳授給喜歡這個行業的年輕人，發掘更多配音人才，豐富配音行業的聲音。

　　大陸在各種有聲市場的推波助瀾下，關注和喜歡配音的朋友越來越多，發展迅速。大陸的有聲藝術市場廣闊，具有廣泛的基礎，有無限的可能。隨著參與的大陸活動逐漸增加，藉由《哆啦A夢》中哆啦A夢的配音、《新白娘子傳奇》中小青的配音，我與大陸的觀眾結下了不解之緣。進而受到各大專院校邀約進入大學講座，分享配音工作。在這個過程中，我發現很多有潛力、勤奮好學的孩子，於是走進大陸市場，與更多的同行和同學們進行交流和探討。

　　2017年11月，青島正式申請成為中國首個、世界第九個聯合國教科文組織"電影之都"、"影視之都"，成為青島新的城市名片。世界最大的室內影棚、錄音棚，水下恆

溫攝影池，30多平方公里外景拍攝地

等，體現了青島突出影視工業化生

產、全鏈條配套的特色定位。

　　2018年12月30日，我與青島哆

啦夢工場影視傳媒有限公司在青島正式

簽約。我之所以選定哆啦夢工場作為我在大陸的經紀公司，

是因為公司以影視劇、卡通配音、播音、聲音培訓為主要業

務，讓"配音"這一小眾領域的藝術更廣地走向大眾，能專

注服務於幕後英雄的用心非常難得，在大陸也是首屈一指。

公司憑藉擁有專業經驗、駕馭新銳創意的創作團隊，配以專

業級別的配音設備，加上豐富的社會資源，正在努力成為具

備完整後期產業鏈的綜合性傳媒公司。

　　與青島哆啦夢工場影視傳媒有限公司順利簽約，就是希

望兩岸可以在聲音方面有更多合作的機會。不只是配音，甚

至有關於聲音培訓，微電影、電影、或是連續劇各方面跟傳

媒有關的專案都可以合作。

　　在對的時間遇到對的人，成立對的公司，彙聚菁英，一

定會給兩岸的文化產業發展帶來新的亮點，今後必定有更廣

闊的空間和無限的可能。

 ## 時光倒帶回到 20 年前台灣《哆啦 A 夢》卡通

　　二十幾歲剛入行沒多久，那時候並沒有指定哪個角色一定是誰來配音，尤其是卡通。當時有好幾家公司都有在錄製哆啦Ａ夢，有公司找我錄大雄，也有公司找我錄哆啦Ａ夢，播出的時候也很混亂，哆啦Ａ夢配音員並沒有固定人選。

　　一直到1999年在華視播出，《哆啦Ａ夢》系列正式成為華視當家招牌卡通，在那之前，曾經在其他台也播放過。當初我接到哆啦A夢這部卡通的時候，他的名字還叫做「小叮噹」，而我一開始並不是擔任「哆啦Ａ夢」的配音員，而是為「大雄」配音。

　　早期配音都是錄音室或領班來決定誰配什麼角色，因為領班都熟悉我們的聲音，他覺得我比較適合錄大雄。當時有幾家錄音室同時錄這部卡通，每一家的配音員都不一樣，直到華視播出之後，才統一由我來為哆啦Ａ夢代言。

　　20年過去了，哆啦Ａ夢旁邊其他角色的配音員換過好幾輪，而我始終堅守崗位，真的是非常幸運。當初我被選錄哆啦Ａ夢，也覺得很意外，我既不是胖胖外型，也沒有呆萌的個性，我就是一個中規中矩、謹守本份的配音員而已，但可能是音質適合，加上認真，樂於助人的特質，跟哆啦Ａ夢有幾分相似，因而中選吧。

　　這20年來，我持續為哆啦Ａ夢發聲。1999年為完成畫家藤子・不二雄的遺願，「希望亞洲地區統一改日本音譯」，使所有粉絲對哆啦Ａ夢有一樣的稱呼，台灣配音團隊花了兩年時間重新錄製，將「小叮噹」改成「哆啦Ａ夢」，重錄了幾百集也算完成了作者的心願。為了保護自己的嗓音，後來我幾乎不為其他電視卡通配音了。

　　通常接到一個角色，在正式配音之前都會賦予角色一個最貼切最能引起共鳴的聲音。哆啦Ａ夢不是人，是一隻機

器貓，那該給他設定什麼樣的聲音呢？仔細思考後，決定給他「偏中性，比較純真、可愛、善良」的聲音。

　　比起一般小男生的聲音，我設定比較偏機器音，有一點扁、又有點尖的聲音，「我是～（哆啦A夢音）」，或是「呵呵呵（哆啦A夢音）」，他的聲音就不是一般正常小孩發音的方式，跟我們一般發音的共鳴點也不一樣。別人認為很簡單無奇的事，他會用較特別的語氣來說，比方「呵～你怎麼又要遲到了（哆啦A夢音）」，「天啊！怎麼會這樣！（哆啦A夢音）」，再設計一些小小的「呵呵呵」的笑聲或是一些氣聲，表現出可愛單純的個性。尤其看到老鼠時的尖叫聲，並不像一般小男生的聲音，而是更卡通更激動。當時大家聽了這樣的聲音都覺得很適合哆啦A夢，一路走來，這個聲音也變成很多人的童年回憶。

　　跟哆啦A夢相守20多年，他對我不僅僅是一份配音工作而已，已經變成我生活以及生命當中非常重要不可或缺的一部分了，甚至可以說它陪伴也記錄了我非常多美好的人生。因為哆啦A夢我也獲得了很多很珍貴的體驗，這都是獨一無二，值得珍藏的寶物。

 ## 因哆啦Ａ夢而精彩的人生

　　因為配了這麼多年哆
啦Ａ夢，我好像也多了一
個很特殊很奇妙的身份，
感受到很多人因為喜歡這
個角色，而愛屋及烏到我
身上，讓我體會了很多溫
暖與喜樂。

｜感受哆啦Ａ夢粉絲的可愛｜

有一次去買iPad外殼，正在掙扎要買粉紅色還是天藍色時，那個店員說：「妳當然是選藍色」，我問她為什麼，她說：「因為妳是哆啦A夢啊」，我有點嚇到，我好奇她是看過之前的採訪還是聽的出來我是哆啦A夢，她告訴我是聽出來的。原來我平常說話時已不知不覺融入了哆啦A夢的聲音和說話語調了。這位可愛的店員後來主動便宜了50元，真是最實質的回饋啊～哈哈！

｜哆啦Ａ夢最能搞定小朋友｜

在很多場合中，如果有人知道我為哆啦A夢配音，都會希望我示範給他們聽，通常我會覺得很尷尬而不願配合。比方跟一些長官在餐廳吃飯，突然有一位長官要求講一段來聽，我就會很尷尬的找藉口：「如果現場有小朋友的話，我很樂意，但如果都是大人我就沒辦法囉。」那個內向文靜有點害羞的小女孩又跑出來了。不過即使現場有小朋友也是有條件的，比方說喝喜酒或者是親友聚餐，我會說：「小朋友，你們如果乖乖的把飯吃完，等一下我會

請哆啦A夢來跟你們聊聊哦。」一群小朋友就會很快把飯吃完，跑到我身邊等待哆啦A夢出現，我就會請他們轉過身去「不能轉過頭來，否則哆啦A夢就不來囉」，每個人都會乖乖聽話，我就會裝聲音逗大家，小朋友回過頭來都是眼睛、嘴巴睜得大大的說：「好像啊！」旁邊的人就會說：「那就是啊，什麼好像？」這樣的遊戲屢試不爽，最能吸引小朋友的注意力。我用這個聲音也幫一些朋友的小孩錄了一些話，比方「乖乖吃飯哦、早點睡覺啊，一定要好好念書啊！」哆啦A夢彷彿真的是很多小朋友的麻吉，他的魅力還真的是無敵！不過有很多大人也是哆啦A夢迷，會請我錄電話錄音叫起床，來電答鈴等等。

曾和一位很優秀的女演員張鈞甯合作，她說雖然很想聽我現場說一段，但她不會提出這個要求，因為她自己是演員，若別人要求現場演一段，她也一定會很傻眼。這份體貼和同理心一直記在心裡。

｜帶來盼望的聲音｜

哆啦A夢的聲音不僅帶來歡樂也帶來盼望。為癌症末期小朋友圓夢的喜願協會曾經轉來一個需求，希望我為一個從外地到台北來的癌症小朋友錄一段話，他最大的心願就是見哆啦A夢一面，請我錄音鼓勵他能戰勝病魔。剛好那天我有空，就直接去跟他見面，心想這樣可以跟他說更多話來鼓勵他。

那天下午小男孩父母跟姐姐陪他一起來，他坐在輪椅上，滿臉病容很虛弱且沒有笑容，但是一見到主辦單位為他準備的哆啦A夢大人偶，小朋友就立刻笑了。接著大家送他禮物，我就在旁邊配合人偶的動作跟他講話，「你今天好不好呀」、「要不要摸摸我的頭」，他好高興好高興，後來他媽媽過來握著我的手一直說謝謝，還說小男孩好久沒有笑了。每每回憶起這一幕，依然十分感動。

後來又要幫另一位小朋友錄一封信，但是還沒開始錄，對方就說不用錄了，因為小朋友已經離開人世，就在悵然若失之際，對方又再度聯絡我，說小朋友的父母希望拿著聲音檔去給在天堂的孩子聽，因此還是為他錄了一段話，希望這個小天使在天堂仍然有哆啦A夢的聲音陪伴著。

| 幫別人求婚成就好姻緣 |

有一對戀人都是哆啦A夢迷，男方連絡上我，希望我用哆啦A夢的聲音幫他求婚，因為沒碰過這種情況，不知道該不該答應，我就要求對方給我看照片，若覺得兩人相配就幫忙；哇，結果一看就是俊男美女嘛，氣質又相近，因此我就錄了一段情深意重的求婚詞，最後當然是如願以償囉！

婚禮現場，他們不僅準備了一個超大的哆啦A夢人偶，每位招待身上也戴著一個好可愛的哆啦A夢胸章，更特別的是送的伴手禮是一個哆啦A夢造型肥皂，我到今天還保存著呢！好多年過去，現在他們有二個可愛的女兒，大女兒就叫哆啦妹，幸福美滿。真的是沒想到，哆啦A夢還可以是浪漫的代言人。

｜哆啦 A 夢現身音樂會｜

兩年前我跟高雄管樂團合作，擔任樂團音樂會的嘉賓，那場音樂會以日本卡通主題曲演奏為主，因為哆啦A夢也是其中一部卡通的曲子，所以我就在現場跟所有的朋友分享了我配這部卡通的一些小故事，也變了幾個大大小小男生女生的聲音，現場的小朋友樂翻了，為音樂會增添了不少趣味。

2019年8月也與樂團合作擔任說書人的角色，去不同城市，現場為大小朋友說故事，搭配好聽的曲子，我也樂在其中，回到最純真的童年時代。

因為哆啦A夢，讓我走出錄音室，擴展工作領域，以及參加一些節目去分享配音這個人數不多，比較不為人知的行業。說我的人生因為哆啦A夢而多采多姿，一點也不誇張。

 ## 與卡通一哥哆啦Ａ夢
一起成長的配音歲月

　　如果你問我，配音生涯卅年，到底配過多少部片子，坦白告訴你，我不知道，因為我記性不好，哈哈，不過上千部是有的，還好現在網路發達，感謝很多熱心又喜歡配音的朋友，會把我曾錄過的各類型作品整理上傳，所以上網搜尋我配過的作品，應該可以找到不少喔。

　　說到我的記性不好，是公認的，就因為我忘性比記性好，在當領班時因為要記錄很多角色的性格及彼此的關係，而有好幾本筆記留下來，甚至還有剪貼為戲宣傳的剪報呢，也算為自己的配音生涯留下一點痕跡。

配音類型面面觀

｜美國動畫類──聲音導演｜

　　美國動畫比較會考慮電影分級制度，所以老少咸宜，2001年還設立了奧斯卡最佳動畫片獎。我擔任很多部美國動畫的聲音導演兼配音員，為了讓聲音更豐富多元有特色，會邀請演員、歌手、導演、主播、素人、小孩等等一起參與，很多都是非專業配音員，需要我示範教戲與協調，比單純自己配音花的時間長，挑戰更多一些，工作型態也不太一樣，但是從中可以學習很多，並有不同的啟發。（下列都是歷年來的作品哦！）

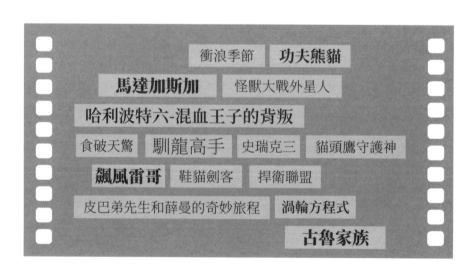

衝浪季節　**功夫熊貓**

馬達加斯加　怪獸大戰外星人

哈利波特六-混血王子的背叛

食破天驚　馴龍高手　史瑞克三　貓頭鷹守護神

飆風雷哥　鞋貓劍客　捍衛聯盟

皮巴弟先生和薛曼的奇妙旅程　渦輪方程式

古魯家族

| 日本動畫電影類 |

日本動畫畫風精緻、細膩，引人入勝。具有強烈視覺效果，塑造了許多英雄偶像的角色，很多都是由漫畫、繪本、小說或遊戲改編的，日本動畫工作室就超過四百多家，可見產業的發達。另外每年一部哆啦Ａ夢動畫電影，都會有許多新角色加入，有別於卡通版十幾分鐘一個單元故事，電影版創意更天馬行空，故事鋪陳更完整精彩。

魔女宅急便　魔法麵包店　螢火蟲之墓

大雄的太陽王傳說

大雄與動物行星

大雄的天方夜譚　大雄在白金迷宮

大雄的宇宙漂流記　大雄與夢幻三劍士

大雄與翼之勇者　大雄的貓狗時空傳

大雄的金銀島　大雄與機器人王國

大雄的月球探險記

大雄的南極冰天雪地大冒險

| 美國卡通類 |

早些年電視台都稱卡通而不是動畫，常有人說美國卡通是英雄文化的產物，早期錄的許多美國卡通，都是從小耳熟能詳的劇情，因此詮釋時更能投入情感！溫馨感人的故事和王子公主的浪漫童話佔的比例還挺高的！

仙履奇緣	愛麗絲夢遊仙境	木偶奇遇記	小飛俠
睡美人	101忠狗	天堂狗歷險記	史瑞克2

| 日本卡通類 |

除了歐美卡通，日本卡通產業也極為盛行，日本卡通的類型非常廣泛，會為不同年齡層的目標觀眾設定題材，科幻、推理、戰鬥、運動、戀愛、喜劇等等的主題，相當多元豐富，也特別能引起共鳴。

哆啦A夢	城市風雲兒	Hunter × Hunter
忍者哈特利	凱蒂貓	
櫻桃小丸子	長腿叔叔	GS美神
美少女戰士	鬥球兒彈平	魔女宅急便

|台灣戲劇類|

分為國語、台語和客語幾種，配國語嘴型一定得對得很準，否則會立刻看出破綻，但相對好錄多了。另一種是台語配成國語，我雖然不太會講台語，但為台灣很多部戲劇配過音，有幾部長壽劇近千集，一錄就是二年，很過癮，聽多了也多少學了一點點。這類型的配音比較特別的是台語有些成語或俚語無法直譯成國語，需要改成別的說法，配音員有時得身兼小小翻譯，這些只能從經驗中進步，邊學邊問，別無捷徑。

新白娘子傳奇
香帥傳奇 絕代雙驕
梁山伯與祝英台再世情緣 世間路 偷龍轉鳳
楊門女將 台灣阿誠
不了情 爸爸的私生女
天下第一味 龍捲風
娘家

| **韓劇類** | 韓劇入台的頂盛時期

　　這幾年韓劇受到許多觀眾喜愛,身為配音員也見證了韓國戲劇快速進步、題材豐富又多產的驚人發展。韓國電視劇很注重客觀評價,若播出時收視率太低,電視台可是會毫不留情的立刻結束。這十幾年錄了數百檔,上萬集的韓劇,有婆媽愛看的家庭戲,有催人熱淚的生死戀、古裝歷史戲、穿越時空等等,韓國的軟實力實在不容小覷啊!

| 日劇類 |

在韓劇大量入台之前，日劇是外來劇的主流，劇情緊湊，演員演技扎實，通常集數不會太長，某些日劇「演」的感覺很強，表現的也特別誇張，也算特色之一吧！另外，NHK每年會製作一檔連續劇，以歷史人物或一個時代為主題，非常精彩，錄大河劇時，常常會讓人不小心融入劇中，只顧看戲而忘了配音呢！

夢想飛行Good Luck　小廚娘大廚房

神啊！請多給我一點時間

愛情一本　鈴蘭　白色巨塔

101次求婚

糸子的洋裝店　藏・阿烈酒廠

大和拜金女　熟男不結婚　大奧-華之亂

篤姬　江-公主的戰國

熟女正青春

| 大陸戲劇類 |

這幾年台灣也開始播大陸劇，不管是歷史劇、時裝劇都火熱到不行，下面列出所配的大陸戲也是說國語，為什要配音呢？因為有些是演員國語說得不標準，或是有香港、台灣或其他國家的演員參與演出口音太重，有些是拍戲時現場環境音太吵雜，或收音收得不好，就得重錄音。

李小龍　　回家的誘惑　　六界傳說　　我的燦爛人生　　巫神傳　　公主傳

| 港劇 + 泰劇 + 印度劇類 |

早期港劇可說是上一代美好的記憶，非常風行，配的較多，現在則少多了。因泰劇在東南亞創造了神話，近年泰劇和印度劇也不可同日而語，慢慢讓觀眾感到驚喜期待，作品也愈來愈多。但表現方式較誇張，所以配音時情緒起伏也會較大，語氣和演員表情一定要符合入戲才行。

搶槓夫妻　　法網群英　　勝者為王　　愛在旅途　　旋轉的愛　　千金女傭　　愛的漣漪　　女婿　　對不起我愛你　　公主羅曼史　　悲戀花　　一媽五媳

｜電玩遊戲類｜

電玩遊戲產業越來越受重視，玩家非常多，對聲音的要求相對也更加嚴格！有些遊戲人物單純，有的遊戲有上百個角色，需要四五十位配音員共襄盛舉，幾乎圈內半數人都參與了呢！如何將每個人物鮮明的個性表現出來，也是需要下點功夫的！前陣子還因為參與錄製艾肯娛樂「料理次元」，其慧、昀晴和我三人受邀參加遊戲動漫嘉年華見面會，與粉絲和玩家一起分享心得，也見識到玩家對遊戲的熱情和專業呢！

妖怪手錶　復仇者聯盟　女神聯盟　劍靈
仙界毀滅計畫　料理次元　神戰　D級特工

｜美食節目類｜

美食節目受歡迎的原因很簡單，不但帶給觀眾視覺的美感，也帶來味覺的享受，同時也愈來愈多教做料理的節目出現。吃美食是享受，看美食不能吃是折磨，肚子餓時錄美食節目更是殘忍的煎熬。所以錄美食節目前一定要填飽肚子！「說」盡各國各省的佳餚，也是很過癮的！

八大名菜　覓食新煮意　香港廚神走天涯
越食越有機　杭州好味道　上海好味道　味是故鄉濃

｜旁白類｜

最能呈現自己原本說話音調語氣的類型就是旁白了，不急不緩，清楚敘述說明，表現出聲音最美好的一面，讓人聽起來是親切舒服的。很喜歡錄旁白，彷彿聲音的氣質都提升了呢！也有些別於傳統的旁白表現，因風格獨特而爆紅哦！《食尚玩家》的阿松老弟就是代表性人物。

費城美術館　植物園　台電導覽　土木技師公會
故宮‧龐畢度展　金瓜石博物館　創世基金會
普陀山寺
羅馬帝國　新竹縣史館　巴黎歌劇院　美術館
金像獎頒獎典禮　蘆竹汙水處理廠　德安航空
蘭城酒店　中山樓　聖經故事　頂福陵園

　　除了商業的配音，其實我也為一些公益團體長期做配音義工，例如愛盲基金會，和盲人樂團「相信經典」也合作過很多次。

　　這些點點滴滴的工作，串成了我的配音歲月，成為我這一生最重要的學習，感謝願意給我機會的這些公司和客戶，一次一次的磨練，才能造就今天依然熱愛這份工作的我，我也願意分享我的經驗給大家，開始進行下一階段的人生：培訓師資與配音員。

盲人「相信經典」
樂團，把愛傳出去！

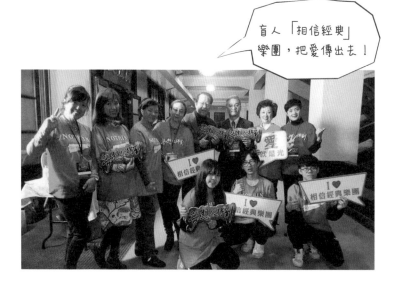

 每個人心中都有一個夢
未完待續

　　從小我很怕陌生人，每當有客人來家裡，我就會躲到床底下，出去碰到長輩也不會叫人，最離譜的是有一位搬來幾個月的鄰居聽到我說話，居然跟我媽媽說：「妳女兒不是啞巴啊？」

　　如果我今天沒有從事配音工作，可能還是個不愛說話有點自閉的人。反過來說，今天我因為走上配音這條路，能夠做喜歡的事而且一做卅幾年，真的非常幸運，更因為與哆啦A夢奇妙的連結，走到哪裡似乎都有歡喜和樂觀的正面能量，也能接觸到不同的人事物，人生因而精彩。

以前家裡有很大的留聲機，小時候的我，雖很安靜，卻常常幻想鑽到留聲機裡說話，讓自己的聲音可以從那裡傳出來，而別人看不到我。

哥哥小時候長得很可愛、妹妹很活潑，可以說我是家中最不起眼的孩子；我雖然是女生但穿著很中性，有一天翻老照片，天啊，我都穿哥哥爸爸的大襯衫，真是不會打扮啊，不像我的媽媽漂亮而且會打扮，青少年時期的我，可以說是個不會被看見的人，實在太不起眼了，眷村的一些男生都喊我醜小鴨呢。

很幸運的，從幼稚園到國中，有一群要好的同學陪伴，一起上圖書館，一起玩樂，直到今天仍是好友，常常一起聚會和出遊，這份濃厚而長久的友誼是我生命中很重要的養份。

人生就是如此奇妙，那個想鑽到留聲機裡的小孩，後來竟然變成一個靠聲音吃飯的配音專業工作者，而配音之路走了卅年，越走越歡喜越豐盛。

我們這一班 這樣說

除了美貞的家人外，就數我認識她最久了，住家門對門，說話大聲一點都聽得見。美貞家境較優渥，從小在父母寵愛下如小公主般長大，至今仍保有一顆純真的公主心。

我們這群孩子，是從出生、幼稚園、國小、國中都住在同一眷村，一起長大，每天上下學都是一起爬木頭、跳水溝邊走邊玩，大屯山偷摘橘子、稻田挖荸薺她都沒缺席過，高中聯考前，一幫同學天天上圖書館，看似用功，其實是天天在開同學會，看書之餘聊天、唱歌、看看閒書，也舒緩不少升學壓力。美貞聲音悅耳，說話及彈吉他唱歌，都令人賞心悅目，經過專業的進修，也能運用優美的聲音，帶領大家融入哆啦A夢的世界及一部部優質的戲劇，且在聲學藝術界佔有一席之地。

美貞看似柔弱但遇磨練仍能展現驚人的耐力，即使長途騎自行車，永遠也是最優雅美麗的那一位。

同學 梁秀娟

　　與美貞的緣份源起於從小的眷村年代，我們這一輩的父親大都是年少時跟隨國民黨政府撤退來台定居，在此成家立業。

　　從幼稚園到國中我們都是在眷村長大，每家的父母都很熟悉且敦親睦鄰，孩子們上學玩樂都在一塊兒，那個年代雖然物質生活並不豐裕，但卻有一個令人羨慕的快樂童年。

　　還記得美貞的媽媽也是我們幼稚園的張老師，可說是我們的啟蒙老師，作育英才無數，桃李滿天下。

　　美貞就是在這樣的環境背景下成長的，內在溫柔卻很有個性，加上出色的外表，想必追求者無數。

　　眷村的孩子特別聰明，不喜歡死讀書，但課業成績至少都中上程度，不需要父母太操心。還記得國中時期有一群同學為了準備高中聯考，藉此名義天天到圖書館報到，美其名是去K書，然而聊天、傳紙條、相約去吃冰卻佔了不

少時間，哈哈～美貞也是圖書館幫成員之一，在此度過了青春不留白的快樂時光。

國中畢業後大夥各奔東西，歷經了43年，找回了四十多位老師和同學，成立了「北投國小611群組」，這時大家才知道美貞就是大家耳熟能詳的哆啦A夢代言人，如今又前進大陸發展，擁有無數忠實粉絲，在聲優界早已占有一席之地，讓我們同學真是感到與有榮焉！

即使成名後，美貞依然保持純真的本性，加入我們「有夢最美」腳踏車隊，只要有空一定把握機會和大夥一塊去運動，上山下海全台騎透透，就像美貞的個性一樣～溫柔中帶有韌性，堅持到底、毅力驚人！

這就是我的同學~美麗、優雅又有個性的「陳美貞」

同學 趙心慈

　　美貞是我們從幼稚園就認識的同學，在同一個村子一起成長生活了至少二十年以上。父母大多也認識，甚至彼此的兄弟姊妹也互相認識。

　　說來你可能不相信，我們常常辦同學會。大型的有四十多位同學參加，連小學老師、師丈和老師的兒子都來了。 我雖長年不在台灣，但只要有聚會，一定想辦法參加。

　　不了解的人很難想像，我們隨時都能動員十幾二十位同學參加活動，了解的人就知道原來所謂的眷村文化就在我們這一班，而且我們這一班可能更是眷村中的加強版。

　　我們班上五十多位同學中，有超過三分之二都住在方圓二公里之內。這樣接近的生活圈一路延伸到國中畢業，大夥才各奔東西。我雖然旅居美國幾十年，每年還是會回去跟這些兒時玩伴一起騎車聚會，充了滿滿的電再回美國努力工作。我們年輕沒有留白，現在依然活得精彩！

旅居美國　黃文彬

我與美貞既是同窗也是鄰居，她自幼聲音優美，聽她說話有種幸福的感覺！

聲學藝術亦為表演藝術的一環，這行飯看似簡單，實則艱難，火候的掌握，除了天賦，另要有豐富的人生閱歷，且要有善於觀察人的心，方能透過聲音，表達出人物的喜怒哀樂，進而打動觀眾的心。

隨著日益成熟的經驗，美貞的路子也越走越廣，從日本動畫哆啦A夢到美國動畫史瑞克，從台灣戲劇新白娘子傳奇到楊門女將，從韓劇大長今到天空之城，再再表現出她在配音這塊領域，難以撼動的地位。

美貞擅用上帝給她的天賦，加上不懈的努力，給每個角色賦與了新的生命，她的成就，也讓我這個比鄰而居的同學與有榮焉。

同學 郭紀慈

電台歲月

｜遲到的壞習慣，滾開｜

　　專職配音大概是近二十年的事，之前白天電台晚上配音，持續13年處在做二份工作的狀態，有時工作長達十四個小時以上，非常累，所以早上都起不來，幾乎每天都遲到，基於補償的心理更加努力做好電台的工作來彌補，很感謝長官跟同事們都很體諒我，考績依然年年甲等，現在回想起來還是心存感激！

　　開始專職配音之後依然沒有改掉這個壞習慣，不是遲到就是請假。有一天跟一個同事聊天，他說每天清晨起來做家事運動後再到錄音室，不但時間很充裕，也不會遲到惹人嫌而且精神奕奕！一句話點醒了我，這麼簡單的道理怎麼會不懂呢？從那天開始完全改變工作態度，本來早班永遠遲到的我，不但很少很少遲到，更發現可運用的時間變多了！

　　凡事都在一念之間啊！後來與人合作就很注意準時，避免耽誤對方時間影響工作。雖然不懂事十多年，很慶幸當年及時修正工作態度，才有可能走到今天。

| 覺得對的事，做就對了 |

踏進中央電台的第一天，心裡竊喜可在環境優美、辦公室寬敞的音樂組上班，組長分配給我的工作並不多，只要在有聲資料室負責借還唱片即可。

兩大間辦公室放滿了黑膠唱片和錄音帶，有人來借唱片時，我要在粗略分類的一格格唱片中努力翻找，手氣好馬上找到，運氣不佳就明天繼續努力。

每天被數萬張唱片包圍的我，有一天決定起來反抗，不信整不了你們這些唱片！接下來日復一日將唱片歸類、編號、排整齊、畫格子做型錄（三十年前，電腦還不知在哪兒）、列出演唱者、曲名、長度、哪家唱片公司出版……，一個月用掉五支原子筆，同事看我一刻不休息的埋頭苦幹，問我是不是好日子過膩了幹嘛沒事找事做；不只如此，還一首一首聽，寫下感受和心情。

一年半後大功告成，流行歌曲、古典音樂、淨化歌曲、西洋音樂、地方戲曲等等十幾類黑膠唱片和卡帶，全都乖乖待在它們該待的地方，主持人來借唱片時，一翻型錄編號立刻可以找到。雖然電腦化之後，當初的努力都派不上用場，但是做的過程每天都很充實，電腦化前那些年也讓大家工作省時省力，回頭想想，還是很值得。

　　沒想到只是默默做自認該做的事，卻得到長官無數次公開讚美和肯定，日後有任何好的機會或升遷都第一個想到我，不到三十歲就成為電台最年輕的導播。有時覺得正確的事，做就對了，別想太多！

｜唱片公司太給力了｜

　　每個月五千元的購買唱片經費實在不太夠用，因為大部分主持人都是播放流行歌曲，不得不選購較多國語唱片，在無法增加經費的情況下有什麼辦法呢？

　　打電話給唱片公司試試看吧！太棒了，每家公司都願意提供免費的宣傳片，省下了許多費用，可以去購買非主流的音樂和較冷門的樂曲。

　　既然是宣傳片，唱片公司當然希望能做些宣傳，中央電台當年主要收聽範圍以大陸為主，因兩岸尚未開放交流，對銷量並無實質幫助，但唱片公司仍願意帶著歌手來上節目接受訪問。

　　不知天高地厚的我突發奇想，許多歌手表達能力很好作品又多，何不規劃一個由歌手親自主持的一系列節目呢？非常感謝這些唱片公司的大力相助，每位歌手主持十三集一季節目，聊生活、音樂、理想等等，有時也邀他們的好友家人一起上節目，盡情展現真性情，而不是只來打歌。

　　《為你歌唱》成為聽眾最喜歡的節目，當年紅極一時的陳淑樺、崔苔菁、潘越雲、江玲、余天、高勝美、伊能靜、蘇來……都是我們的嘉賓呢！

｜你最珍貴｜

　　節目受歡迎之後，聽眾來信自然變多，來自福建、廣東、河南、江蘇、黑龍江等各省的信件，我都會利用零碎時間仔細閱讀一一回信，但來信越來越多，從一疊一疊變成一箱一箱，別說回信了，連看都看不完。

　　每一位聽眾都很珍貴，一些住偏遠農村的聽眾可能要走幾小時才能將信寄出呢，信件遠渡重洋到我們手中，總不能置之不理啊！何況電台還很貼心的編列經費帶主持人去拍照，讓我們送相片給聽眾，更不能辜負這片美意！於是想了個權宜之計，把聽眾會問的問題歸納為四大類，寫了四個版本的回信，各影印幾百張，針對來信內容選擇用哪個版本回信，如此一來省了問候語和回答問題的時間，只要補寫一些個人特殊的問題就好。雖然後來還是沒有那麼多時間回覆每一封來信，但是可愛的聽眾朋友都能諒解，也因我們的用心更支持我們了！

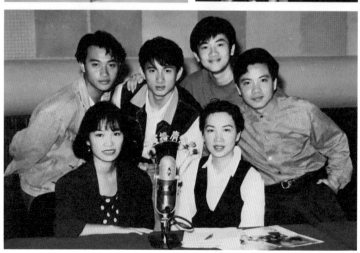

工作了這麼多年，心中還是懷抱著夢想，哆啦A夢之所以大人小孩都愛，就是他總是可以幫人實現夢想。

我們的夢想可能實現，可能不會實現，但是永遠不能放棄是很重要的。

相信，每個人心中都有一個哆啦A夢，也都擁有一個最神奇的道具，我們要繼續守護我們的夢想，因為那是我們最純真的一面。

如果你問我配音是什麼？我會回答你是工作、是生活、是娛樂、是家庭、也是享受。它已成為我人生不可或缺的一部份，透過這本書的分享，希望能表達我是如何「玩聲音」，以及樂在其中的秘密及技巧，希望對想走上聲音這條路的你，有所助益！

謝謝每天在錄音室陪著我的小小麥克風！

【第二章】

那些配音教我的事

 落跑雞 教我的事

跳出框架，原來我有「自然呆」的特質

2000年一部由夢工廠製作的喜劇動畫電影落跑雞（Chicken Run），我非常幸運有機會幫邦迪（Bunty）配音。幫那隻母雞配音之後，我認識了自己的另一個面向～「自然呆」。

落跑雞的領班是「歪哥」孫德成，他是非常資深的配音員，也是很多動畫片的領班。在選角時他問我配音圈中誰是那種「自然呆」，就是正常講話但聽來就有點好笑的人，要錄的是一隻母雞；瞭解了他的需求，我就很認真地幫他想這圈子裡有誰適合，後來推薦了兩個人選。

過了一、二個月，他找我去錄了這部戲其他角色，有一天突然想到這件事，我問「歪哥」那個自然呆的角色找了誰？他說：「找誰？當然是妳啊！我覺得妳就是那種

不需刻意裝傻，就有點呆萌感覺的人」，我很驚訝：「怎麼會？我錄邦迪這個角色，是用很正常的說話方式去錄的耶」，天啊！原來他當初問我是跟我開玩笑、逗我的。

「啊！啊！啊」
「為什麼會這樣？」
「我很聰明好嗎？」

｜不能太在乎別人的看法｜

曾有一位圈內女同事很在乎形象，錄音時不願意讓人家拍照，或是有人在旁邊看，就非常有包袱不自在；碰到配壞人或很誇張的角色，也會因太重形象而無法投入角色該有的情緒，比方用猙獰表情去帶動情緒這樣的方法，可

能就會感情放不進去，情緒不夠投入，工作就會卡在這裡或表現不到位。

在我還是社會新鮮人時，曾在軍中電台左營台服務，台長是記者出身，他教我這個菜鳥「當你在工作的時候，就不要把自己的感覺放在第一線，而是要表現專業。」

當年我這個菜鳥小記者，常常去高雄市政府採訪，需要借用他們的電話來傳新聞到台北總台，一講電話辦公室很多人都聽得到，心裡有著揮之不去「是不是大家都等著看笑話」的恐懼。剛出社會的我，面對這樣的工作環境，緊張又害怕，台長「根本不要管其他人怎麼看你，把工作做好最重要」的教誨，對我後來影響很大。

敬業的演員就是演什麼像什麼，配音也是一樣，有偶像或角色包袱，就會限制了自己，表現不出角色的靈魂所在。因此要打開心房盡情演出，才能有最適當的表現。

配音教我的事

我一直認為自己是正常、文雅、內向的人，不適合「搞笑」，但是沒想到「歪哥」看我的角度很不一樣，給了我一個看見自己不同面向的機會。

電影上映以後，配音圈好朋友去戲院看，也稱讚我那隻母雞配得有喜感，我心裡OS，我並不是用很好笑的方式，卻創作出好笑的效果，這到底發生了什麼事呢？

後來我回頭去檢視配音生涯，每次新的工作都「啟動了某一個模式」，不同的人挖掘出我不同的面向，從小人家說我是「不說話、害羞」的人，我就把自己定型了，很幸運後來透過不同型態的工作，讓我「解放」，活出多面向的自己。

電影動畫 功夫熊貓 教我的事

堅持專業與傾聽的重要

　　《功夫熊貓》講述一隻傻傻的熊貓立志成為武林高手的故事，其中的龜大仙是功夫的創始人，性格淡泊穩重，年紀雖老卻蘊涵著無窮的力量與智慧。這部動畫我擔任聲音導演，這個龜大仙的角色，很自然就選了一位資深的配音員，感覺他很適合這穩重的師父角色，也錄得很好。錄音室負責人沈小姐她雖然不是專業配音員，但是她很用心看了很多戲做了很多功課，當她聽完錄音後，建議這個角色應該再低沉一點，戲感會更好，但是當時的我太堅持我的專業，竟然回答說：「不不不不，我覺得這樣就ok了。」

　　電影一上檔，我就去戲院看看效果如何，在戲院一聽到這個角色時，我立刻有被自己打了一拳的感覺。心裡很清楚當時應該聽沈小姐的意見，「師父這個聲音真的要

再成熟、深沉一點，跟其它人物搭配起來會更有戲，感覺
會更好。」經過反省檢討，自己對「領班責任重大」又有
更深的體會了。在這個行業自己配音很輕鬆就可完成，然
而領班就不一樣了，每個環節都要處理得很妥當，責任很
大，誰錄得不好都會找領班的，如果要勝任這個工作，專
業固然重要，但是「溝通協調與傾聽」也是成就一部好電
影的重要關鍵。

| 配音好不好，藏在細節裡 |

要成為一位優秀的電影領班的確不容易，除了要擅於溝通，還要有耐心，不是只做好客戶要求的工作就好；如果得到客戶絕對的信任，有些國外督導因為沒時間來台灣一起參與錄製，就會放心讓我們自己完成。

我曾遇過能帶給我新觀念的外國聲音導演。在錄音時因為我們就坐在麥克風前，很容易忽略聲音是有距離存在的，這位外國女督導，她就給我一個觀念：不管多近多遠的距離都要詮釋出聲音的距離感。有時候小聲、有時候情緒來了會大聲，聲音不只嘴型要對上，情緒要跟著對上，比如身體動一下語氣就會不一樣，還有些微情緒的表現之類，謝謝她讓我學習到如何處理聲音的細節。

配音教我的事

動畫電影的領班又稱為「聲音導演」，做為一個好的領班，要能溝通協調客戶端和配音員兩邊的需求，尤其是碰到外國動畫電影更是挑戰！

電影的細節很多，它像是在雕琢一個工藝品、藝術品一樣，每一個小小的細節，都要把它放大去處理，要不然在戲院放大播出，讓觀眾挑出毛病就慘了。

比方「對嘴」這個細節，good morning有三個音節，中文配音就不能只配上「早安」兩個字，要加個字來對上三個音的嘴型；日文的早安字更多了，有八個音，就會說「早安！昨晚睡得好嗎？」要加上這麼多字才會符合日文嘴型哦！領班的工作就是要協助配音員把每一句話講得很通順，若字數不夠或是太多，還要幫忙加減，萬一碰到不好的翻譯，我們就得自己重新翻譯才對得上嘴型，把台詞修改得有趣或符合民情也很重要哦！

配音現場，外國聲音導演也在，當他不太了解我們到底有沒有詮釋到位，就會詢問中文聲音導演的意見，如果我們說OK他們也就OK，所以自我的要求非常重要。

電影 哈利波特 教我的事

願意投入，可以更好

我們自己的選擇，決定我們是誰。

電影《哈利波特》的演員從小孩演到長大成人，配音員也是，這群可愛的孩子從小學生開始錄第一集，錄到後來都大學生了，小小配音員跟著電影中小小演員一起成長，聲音也跟著一起日漸成熟，經過這麼多年，在聲音詮釋方面，每個人也都不太一樣。

不努力用功，佛地魔不會放過你的。

如何讓每角色搭配得宜，讓他們投入角色，我那時候用了一點點小技巧。電影的配音是採「一人一軌」，整部戲錄完可能十幾軌，你是聽不到別人的聲音的，換句話說，就是每個人單獨錄自己的台詞。

錄到最後一集的時候，配女主角妙麗的楊小黎已亭亭玉立，是優秀的主持人和演員了。男主角哈利的配音員已經是軍校學生，他做事比較嚴謹，達不到自己要求，就會一直要求重來。相對的，錄對手戲榮恩的配音員是童星出身，配音經驗豐富，說話方式比較隨性。哈利先錄好音，隔了一天錄榮恩，我擔心榮恩太生活化的表現方式，戲會被吃掉，很多地方要喊叫、要施魔法擔心會顯得太弱，於是我讓榮恩聽哈利錄好的音軌，對比之下，他自己都感覺到：「他這麼用力喔？」於是提出要求：「那我再重來一次好嗎？」後來他就以完全不一樣的方式去投入，音量不一樣、情緒也更強烈，做出最佳狀態的配音了。

　　演員在飆戲，配音員的聲音也會飆戲。有些新人為什麼後來被換掉，常常是因為他在一場群戲中，聲音表現太弱就會被吃掉，表現不出來。就像我們看兩個演員在對戲，其中一個很強，我們可能所有的目光焦點都集中在強的身上，另外一個就會被忽略掉，聲音演員也是一樣呢。

配音教我的事

因為電腦科技的發達，現在錄音都是分軌錄，但是如果時間允許，我都會希望有對戲的人最好可以一起錄音，比方說：男女主角對手戲或兩兄弟在爭財產，像這種戲就希望可以一起錄，因為一起對戲就好比打網球，你來我往會有共鳴，戲才出得來。

有些資深配音員情緒雖也可以掌握得很好，但是如果可以一起錄，遇強則強，遇弱則弱，有人嚴謹的態度，也會帶動他人的自我要求，畢竟配音不是一個人把工作做完就沒事了，還是要考量整體戲劇的張力與協調。即使個人的聲音已經很貼合那個角色，但是願意與其他角色互相幫襯全心投入，可以讓整部戲好上加好！

日本電視劇 白色巨塔 教我的事

配音與演員的相互影響

　　配音與演員的關係，也一樣是遇強則強，遇弱則弱，當戲劇本身是很棒的作品，配音也會全心投入，在錄日劇《白色巨塔》時，這種感覺就特別明顯。

　　《白色巨塔》中兩位男主角唐澤壽明、江口洋介，都是大牌，很明顯看出他們飆戲飆的厲害，光是一場手術台上的戲事先不知練了多少回，請教過多少醫生，可以感受到這部戲的演員非常敬業。演員演得好、劇本寫得優、製作嚴謹，也會激發出配音員的用心程度，配音員也不自覺地跟著演員飆戲了。

｜用心看得見｜

我也錄過很趕的電視劇，感覺只有大綱，演員就可以自由發揮一整集，每天早上五點多錄半夜拍完的戲，然後當天晚上就播出了，配到這種戲就覺得很辛苦，演員在睡眠不足，精神不好的狀態下，根本無法好好講話，當然也影響了配音的情緒。

比方有一場家庭戲，一群人坐在餐桌前，你一言我一句非常混亂，領班說：「好像有一句沒對上」，配音員就會說：「誰看得清楚啊！」可見配音會受到戲劇用心程度的影響。

　　我也碰過一部令人傻眼的戲，客戶說只要有聲音就好，因為趕著要送審，而且預算低到不行，這樣的狀況就只能找經驗不足的新人、學生就配掉了，配音品質好壞就無法兼顧了。

配音教我的事

　　雖說配音工作是幕後，但是用心是看得見的，尤其內行人更聽得出來。有些戲翻譯翻得不佳或聽不懂不順暢，少數不太要求的領班說就照稿講就好，我會堅持不行，因為人家聽到的是我的聲音，觀眾不會管這次的領班是誰也不會管翻譯是誰，而會說配音員怎麼把這句話講得那麼爛。

　　所以這麼多年還能繼續有工作可做，我想自我要求也是原因之一，不管大環境如何，總是要盡己之力，盡可能配到最佳狀態，這樣才能細水長流，並且有機會配到好戲。

庶務二課 教我的事

機會是給準備好的人

　　2002年《庶務二課》上演,我接了江角真紀子「大姐頭」的配音,剛開始有些惶恐,覺得溫和的我怎麼可能詮釋得好一個大姐頭,這是我第一次真正配大姐頭的角色呢。

　　她腿很長永遠都是站在最前面,很像是母雞帶著小雞一樣幫大家發聲,幫大家爭取權利。我當時問領班希望我是用很兇的語氣去表現,還是用正常的聲音,把情緒適當表達出來就好。領班回答我:「就用妳正常的聲音,稍微強勢一點就可以了。」

　　了解領班的要求,每次錄這個角色時,在麥克風前,我都會坐得很挺,然後肩膀往後,不必把語氣表現得很兇,只要肢體語言有那樣的感覺,就會出現那樣的情緒了。

這部戲裡有很多女生，為何選我當大姊頭？領班說得好理所當然：「妳是獅子座的啊，獅子座不就是女王嗎？妳一定有這樣的特性啊。」

後來想想也真的是，我在當領班的時候，事前準備工作做得很仔細，會把平常柔弱的那一面收起來，也許他從這些小地方看到了我某些部分是符合這個角色的，所以大膽給了我大姐頭的角色，自己也覺得錄得很順很過癮。

我吃好、喝好、玩好。
我不是女強人，
我是強女人。

韓劇 大長今 教我的事

不管好人壞人，讓人印象深刻就是好聲音

千萬不能呈上
對吃的人有害
的飲食喔！

　　在名聞遐邇的韓劇《大長今》
中，我有機會為崔尚宮配音，在爭
奪御膳廚房最高尚宮的戰爭中，
我化身成一個心機很重而且內心
很掙扎的人，但也因為詮釋得
還算到位，後來這位演員演
的其他角色大都指定由我來
負責發聲。

我不是兇，只是不喜歡笑！

在《大長今》裡，我主要配三個角色，除了崔尚宮，還配了皇太后以及小宮女令路，這三個角色的聲音大異其趣，年齡個性背景完全不同，劇情精彩，配音工作變得很令人期待。

話說在同部戲裡一人配多個角色其實是非常普遍的，所以如何分配不同角色給同一個配音員，也是一門技巧和學問。

崔尚宮永遠都是防著別人，心機很重，不苟言笑，講話不會拖尾音，屬於很嚴肅、俐落的人；慈祥的皇太后，講起話來沈穩有力，也絕對不能拖尾音，屬於有威嚴的沈穩型；小宮女令路時常會欺負新人，她常用表情告訴別人「妳們要聽我的，因為我最厲害！」伶牙俐齒，得理不饒人。這三個角色很好區分，因此不會有混淆或角色聲音太接近的問題。

　　很多人誤解只有聲音好聽，音質漂亮，口齒清晰的人才適合從事配音工作，其實聲音不是好不好的問題，而是能否「讓人印象深刻」，配音圈不需要每個人都是男女主角的聲音，有好、有壞、有怪、有沙啞，各種類型都需要，比方有個男配音員他之前幫我錄過一部戲，他用的聲音很怪很討人厭，但是很符合演員的表演方式，效果很好，過了10年我都還記得；所以如果有需要類似的角色，很自然就會想起這個怪聲音而指定他來配音囉。

配音教我的事

配音工作不只是聲音表現，更要先揣摩角色的個性或特質，然後好好運用適合的聲音表達，角色才能生動。

我錄了很多古裝劇，古裝劇講話的方式跟時裝劇很不一樣，像這部劇幾乎全部要「端著講」，說白一點就是不能太放鬆的意思，端坐著在講話，要想像他們穿戴一身重重的衣裳和頭飾，身體當然無法亂動，把古代女人那種莊重，無法舒展和壓抑的心情表現出來。

劇中皇太后是全國地位最高的女人，能走到這個地步，內心必定有很多故事，她同時也是個母親，關心兒子皇帝的身體和地位，所以我用很內斂莊重但是又不失慈祥的方式來表現。

崔尚宮必須要爭權奪利，所以她永遠都是處於設計別人的狀態，她不是壞人，只是內心很掙扎有野心，她把自己逼得很緊，為了達到目的不擇手段。所以我詮釋這個角色時也是非常緊收的，不能放鬆，講話永遠都是簡潔有力，嘴巴也不會張得太大。

那小宮女令路就不一樣了，她常常搞不清楚狀況拿著雞毛當令箭只會欺負新人，講話就是細細的，音調高高的，當她欺負人時，眼睛都是往上飄的，還會甩甩頭；但相反的和崔尚宮說話時，是服從、狗腿的，所以她的情緒起伏相當大也比較好表現。

韓劇 妻子的誘惑 教我的事

哆啦Ａ夢現身韓劇，新聞吸睛

　　2009年韓劇《妻子的誘惑》中，我也同時錄了三位個性完全不一樣的女性，其中小三的角色簡直讓我錄到近乎瘋狂，但是因為收視率超高，某個角色用的聲音又引發網友討論，竟然同一天有三家電視台來採訪我，一人飾三角的衝突性，結合哆啦A夢的聲音變成新聞台一條頗具趣味的新聞。

人太聰明有什麼好，大智若愚才是王道！

你以為我喜歡這樣說話啊？很累好嗎？

　　因為預算的考量，韓劇的配音，每個人大概都要負責至少兩三個角色，然後再搭幾個週邊話少的角色。

　　領班分配給我的主要角色是搶女主角老公的小三，觀眾看這部戲時，覺得劇情太扯了，很多都是一面看一面罵，但是收視率卻是節節高升。

　　錄小三，對我來說是一個大挑戰，因為我溫和的個性，大家較常找我錄溫柔的角色，很少錄那種歇斯底里到瘋狂的女人。她搶人家老公卻理直氣壯，所以她常常在罵人，她的劇照永遠都是面目猙獰，歇斯底里，而且音調很高，為了貼近她的表情和行為，我必須要把聲音詮釋得令人討厭。

　　所以錄起來非常累，一來我跟這角色個性不合，我平常不會這樣說話的，二來要一直配合她身體的動作，不停的叫囂罵人，真的錄得很辛苦。但沒想到這個角色竟然引起很多人注意。後來許多壞女人，客戶都指定要我錄，接連很多檔戲都是錄小三或壞女人，不知道是該高興還是難過？

求求妳不要欺負我女兒！
我下輩子做牛做馬來伺候你。

在這部戲中　，我還錄了女主角的媽媽，一個很愛女兒的好媽媽，過去我錄過很多類似的角色，所以只需用自己本身的聲音，稍微壓低、成熟溫暖一點，就是一個好媽媽了，所以非常駕輕就熟。

另外一個角色是男主角的妹妹，年紀三十歲，但智能只有十歲左右，所以我用了一個不老氣加上像小孩子單純偏中性的方式去講話，結果引起很多網友注意。

網友開始在網路上討論：「我媽在看韓劇，可是我怎麼一直聽到哆啦A夢的聲音啊？」、「哆啦A夢怎麼會罵人家壞女人呢？」原來是這個智能不足的小姑會站在嫂嫂這邊，罵那個壞女人也就是小三，（等於自己罵自己），卻被耳尖的網友聽出來了。

網友的討論和好奇引起了電視台的注意，同一天竟然三家電視新聞台不約而同分時段來採訪我，後來媒體下的標題是《哆啦A夢現身妻子的誘惑，都是配音惹得禍》、《為何哆啦A夢會出現在妻子的誘惑裡？》、《妻子的誘惑的姑姑、哆啦A夢同一人獻聲》。

配音教我的事

　　跟媽媽說：「晚上新聞我會出現哦！」媽媽還憂心我是做了什麼不好的事情要上新聞了呢！其實是新聞台把幕後配音花絮結合熱門戲劇，變成了一條有趣的新聞，之後配音這個行業也漸漸引起媒體注意，我還因此陸續上了不少談話綜藝節目。

　　做了那麼久的幕後工作，一下子要跳到幕前，剛開始也有點不習慣，心裡忐忑不安。然而隨著媒體介面的改變，配音這個工作似乎開始引起很多人的好奇與關注，甚至不少人想學習配音，這也種下了我今天願意寫書分享的原因。

　　我原本只是個默默工作的配音員，因為一些因緣際會有很多機會與磨練。如果有人想要學習配音，我也願意分享，就這樣一步一步我走上教學的路，除了繼續配音專業之外，我也和許多人分享我卅年來的工作心得。

鄉土劇 娘家 教我的事

鄉土劇，少配音感多生活感

　　配音的戲劇類型形形色色，能接到本土台語的長壽劇《娘家》，有找到長期飯票的興奮感，這部劇近千集，一個禮拜錄十集，錄了二年，固定而熟悉的配音方式，度過了開心輕鬆彷彿配音公務員的生活。

　　雖然我台語說的不好，但是我聽得懂他們說什麼，而且已經習慣它的用法，熟悉到光看詞就知道大概會有幾個字幾個嘴型，加上劇情很長，所以抓得到每個角色的個性，說話的語速和方式，什麼時候會快會慢，什麼時候會發飆，完全掌握得往。

　　有些角色永遠都是溫溫的，情緒很好抓，錄這種戲是最開心的。比方我錄的是豬腳店老闆娘，她都是穩穩的，不會突然抓狂、爆哭或是發神經，配她的音是非常輕鬆

的。在配音的過程中，發現自己台語進步了一點點，雖然還是很遜，但多少有點小確幸。

好玩的是，劇情主軸是以一家豬腳店為主，而現實生活中真的有這麼一家豬腳店，算是一種置入性行銷吧！在節目最後就會打出訂豬腳的廣告，配音同事們笑說，有一天一定要光顧一下那家實體豬腳店，告知店家我們是配誰誰誰，看看能否享受優惠或體驗實做一番，但只是說說而已，後來還是沒有付諸行動啦。

這種鄉土劇聲音的表現一定要貼近生活，一來劇情很長，二來是家庭戲，配音時盡量把配音感減到最低，咬字、輕重音都不用特別強調，要錄的很生活，就像你在跟鄰居講話的口吻一樣。有時會遇到台語俚語是國語沒有這種講法，我們就會自己改詞，以意思相近的國語來替代。

配音教我的事

遇到訴求重在「生活感」的戲劇，「配音感」就要降到最低，就如生活一般的說話，這樣的配音方式不僅要了解發音的方法，也可以多了解他們實際的話說語調，有助於貼近那樣族群的表達。有時甚至要求不說標準國語、不要捲舌音呢！

我雖然在眷村長大，但生活裡也不乏會講台語的朋友，所以多元的接觸各種族群，多多學不同語言和說活方式也有利於配音專業的養成。

 港劇

92 黑玫瑰對黑玫瑰 教我的事

用肢體幫助聲音表達

　　有一部香港電影《92黑玫瑰對黑玫瑰》，我錄的角色很特別，平常是一個很正常的人，但是只要一聽到鈴聲就會變成一個很怪異、很中性像乩童的人物。

　　我當時才進圈子不久，也是第一次嘗試這種怪怪的角色，還記得我問電影領班陳哥：「這個角色對我來說會不會太成熟，太難了？」陳哥說：「不會！妳去錄就對了！」早期配音圈很小，領班說的話就是聖旨，乖乖去做吧！錄音時，只要鈴聲一響起來，我就會整個人縮起來，因為她就立刻往後退，像有舞步一樣，退幾步然後唱歌，彷彿被點了穴一樣，說變就變，所以我就從演員的身體動作去揣摩，也用身體動作幫助我的聲音表達，這算是第一次嘗試粗粗中性的聲音表現，挺好玩的。

配音教我的事

　　我內向、膽小，但是很奇怪，只要一碰到配音，好像天生就不怕，也很願意去嘗試，加上認真的個性，所以一路走來，貴人不斷，前輩們總是願意給我機會，讓我體驗不同的人生。

人生如戲，用盡全身力氣，感受離合悲喜。

　　機會永遠是給準備好的人，只要機會來了就把握，不斷的自我訓練及要求，相信總有一天能磨出更好的自己。

大陸劇 巫神傳 教我的事

靈活應變配音角色的主觀認定

　　2017年具神話色彩的《帝都巫神傳》上演，這部戲由我負責，當領班要排角色，要盯班，事情比較多，通常不會自己錄主角，多半只錄配角。

　　沒想到整檔錄完之後，客戶竟然要求重錄，希望我可以去錄女主角，但我認為自己並不適合，原本錄製的配音員纖細柔弱的聲音，配上二十出頭瘦弱的女主角應該是剛剛好啊，然而客戶堅持要求我錄，只好挖掉這個角色的聲音全部重錄。

> 我看似纖細，可是說話很有個性哦！

　　這再度說明了對於配音角色的認定有時是很主觀的，沒有絕對的對或錯，所以我也不再堅持，總之錄就對了。領班的任務除了配音，更大的責任是讓整部戲順利完成並且讓客戶滿意，觀眾喜歡。

｜一人錄二角，自己找區隔｜

　　有一部戲主軸是兩位料理大師在對抗，客戶聽了試音後要求兩位大師都由我錄，可是兩個角色年紀和身份差不多，都由同一個人來錄恐怕無法區隔，於是跟客戶溝通，還好成功了；不是因為我想偷懶不願多錄，而是為了整部戲的聲音效果更豐富，為了戲好，聲音變化多，有時某種堅持是必須的。

| 一人錄四角，同住屋簷下 |

另有一部戲客戶要求我錄戲裡四個台詞還蠻多的角色，媽媽、媳婦、小孩以及家教，這實在太挑戰了，如果配的二個角色在吵架，通常吵架嗓門會提高，那麼聲音就會很接近，自己罵自己真的不太好吧。

老實說這樣的角色安排並不恰當，明明好幾位配音員，但乍聽之下，彷彿只有一兩個人的聲音。但是有些客戶有主觀的習慣性，喜歡選擇熟悉的聲音；因此更需培養一些優秀的新聲音，讓客戶信任願意接受，這才是觀眾之福。

配音教我的事

在這個行業卅年，我遇過形形色色的客戶，不一定每次都能認同客戶的想法和作法，既然無法改變現況，就把不合理的要求當挑戰，合理的要求算幸運。也因為這樣的心態，面對種種要求，都當成訓練，自然而然也都能關關難過，關關過。

例如有一部戲中，我幫酒樓裡的老板娘配音，他用當地方言唱了一段曲子，我如果只用講的，跟他唱曲表情就不合，怎麼辦呢？我不會唱這段戲曲，硬去模仿也四不像，最後處理的方式就是用半唸半唱，盡量符合他的表情來完成任務。

女人不可以讓自己的人生平淡沒有驚喜。

遊戲 料理次元 教我的事

聲音是有味道的

　　2019年，我有機會擔任艾肯娛樂的電玩遊戲《料理次元》的領班和牛肉麵配音員，這遊戲有三個主要食靈（食物的精靈）～牛肉麵、蚵仔煎和蛋餅，如何讓聲音表達出食物酸甜苦辣的味道，這又是一次有趣的任務。

　　「聲音怎麼聽起來有味道呢？」真的是一個難題。我是領班，必須先設定一些講話的方式。遊戲的錄音跟戲劇、動畫片最大的不同在於不用對嘴，可以依照設定的個性自由發揮，但是如果配得不夠精彩，玩家是不可能有共鳴的。

　　一直不停思考怎麼詮釋好吃的感覺呢？是不是說話時要加一點吞口水的聲音？還是要有一點吸口水的感覺？

天真活潑又美麗，是不是覺得我很甜呢！

後來我研究出來的方法是從想像就要開始，比方在錄蛋餅，就把自己想成正在吃蛋餅，在說某些字的時候就嚥一下口水，「嗯～～～你～～要～～～不要～～～來～～～～吃～蛋～餅～啊～」，透過配音的某些技巧，傳達出食物的味道和色彩。其實在錄音的時候，有時候現場真的就會聞到那個味道，可能是太投入的心理作用吧，或是真的餓了產生幻覺，哈！

味道的詮釋好像是想像卻又是真實的。當你相信有那味道的時候，它就會出現喔！心誠則靈吧！

配音教我的事

　　配音專業其實不是只有字正腔圓或把台詞唸完而已，從配料理次元來說，它所挑戰的是配音員整個人的投入，要有傑出演員讓角色上身的本事，若能很快就入戲，那就是更高超的境界了。錄誇張、打鬥，魔獸類的的遊戲時，常會用力壓嗓子或發出怪獸般的吼叫，錄的時間如果太長，是很傷喉嚨的。

　　曾經有位同事，錄遊戲中的大魔王，因太過用力而傷了肺呢。因此配音除了有豐富的想像力，毫不保留全心投入外，保護自己的嗓音，避免職業傷害也是不可忽略的。

有聲書、教材 教我的事

盡情玩聲音，我的最愛

　　除了戲劇之外，我也為很多教材配音，分為小朋友的教材和一般公司教育員工的教材二大類。其中為小朋友教材配音，是我的最愛，可以盡情玩聲音，說學逗唱十八般武藝都派得上用場，自由而多樣化。

　　這幾年為小朋友錄的教材有階梯、翰林、康軒等等，像康軒學習雜誌初階版、進階版，一錄就錄了很多年，到現在都還持續在錄製。教材中有很多單元，同時要扮演很多不同的角色，有些是固定的，比方一個單元中有一個博士帶著小男生跟小女生，到處探索新奇有趣的人事物，我配那個小女生，這就是固定的角色。不同單元，就要更換不同的角色，來到動物園，我們就要扮演各種不同的動物；來到植物園，又得扮演各式花草植物；教材裡任何東

西都會說話，除了動物、植物、生物，也有很多沒有生命的東西，比方眼鏡跟杯子對話，誰知道杯子是什麼樣的聲音呢？就可以自己創造，自由發揮了。另外，要讓聽者立刻了解是何角色，也可以用氣聲提示，若是狗說話，前面加幾聲狗吠，貓說話前喵喵喵～，一聽就知道是什麼動物了；或是廣播劇自報名稱的方式，也可以讓人家一聽就知道你配的是什麼角色。

　　有聲書中有一些是角色扮演，也有要展現不同國家腔調的時候。有一次要模仿印尼媽媽的腔調，我實在不會，怎麼辦呢？還好我們團隊中有一位超會模仿各種動物和外國人腔調的高手陳煌典，所以就請他幫忙錄印尼媽媽，原本他也顧慮男生配媽媽的聲音行嗎？我請他聲音捏細一點，再配上那個腔調，結果一試，哎呀！印尼媽媽的腔調維妙維肖，像到不行；之後也碰過類似的情況，就拜託他先示範，我再照著說，果然效果還不錯。所以抓到絕竅，成功變換腔調也是可以複製的，只是那個絕竅，得有人傳授啊。

　　教材和有聲書中也會有一些數來寶、rap和一些特殊的說話方式，那得靠自己去揣摩了，平常都是到現場才看到腳本，所以如何臨場應變很重要，如果平常沒有累積一些基礎，還真是會被考倒呢。

呱呱呱！跟著我唸，閒來沒事溜溜舌頭。

　　兒童教材為了要讓小朋友聽得懂，所以用字遣詞都很簡單生活化，但如果接到的是故宮或美術館的案子那又不一樣了，因為內容會有很多專有名詞或是古代用字，我就會請對方先提供稿子，要事先順稿、查生字做些分段記號，才不容易吃螺絲或斷句錯誤鬧笑話。

　　另一種教材是給大人看的。比方說便利商店新進人員教育訓練用的SOP教材，像是茶葉蛋怎麼煮、食物過期怎麼處理、麵包幾點進貨、貨物怎麼排放？另外還有教電腦使用方式、公司行號的教育訓練等等，這都是屬於教材類。錄製這種型態不需要帶入太強烈的情緒，只要不急不徐，親切清晰的敘述即可。《澳洲你好》是一系列教澳洲人或澳洲華人說國語的教材，唯一的要求就是每一個字的發音要很慢、很清楚、很完整。讓學生練習發全、發滿每一個音之後，再連詞，再連句。我以前也幫僑委會拍過一系列教外國人講國語的影片，我同時要準備很多套服裝和飾品，因為是橫著拍，每一套都要先拍照下來，下次拍同一集不同單元要再穿同樣衣服，才知道配什麼飾品，這樣才能連戲；但畢竟習慣幕後，在攝影機前要注意表情，還要記台詞，真是大考驗，勉強及格過關。

　　錄教材有聲書是我個人最喜歡的，不但可以盡情玩聲音，投資報酬率也還不錯，時間又有彈性，因此這麼多年下來還是樂此不疲。

購物台 教我的事

聲音帶動買氣的秘訣

　　我也為購物台錄音，依照不同商品屬性，運用不同的聲音來提升買氣，一兩分鐘內要帶動觀眾掌握住那個及時的買賣情緒，其實是蠻有趣的任務。

　　購物台的商品影片，比一般的廣告長但比一般的產品介紹要短，在短短幾分鐘之內就要把產品的優點傳達給觀眾，通常在主持人說：「好了，留時間給你打電話了」，之後就會進一段影片，這支影片的目的當然就是為了要刺激觀眾購買，所以我們音調都是高昂激動的，好像「不買，你可能會後悔三輩子」，「如果不換這個免治馬桶，生活就是黑白的」，免不了要有把死的說成活的那種口氣，哈！

為購物台配音，常常必須要保持很高亢的心情跟聲音，所以音調永遠都是在頭頂上，不會用很虛弱或是很平淡的語調去介紹產品。

針對千百萬種產品，當然也有不同的表現手法，比方賣很有質感的化妝品、保養品、珠寶，就不能用叫賣式的語調，要用比較感性有質感的聲音，傾訴產品的稀有、美好，要有娓娓道來，深深打動人心的感覺。

有時候我們也會好奇這個產品真的像台詞敘述的這麼神奇嗎？錄完後也想要買來用用看，因此我們在幫廠商錄音的同時也變成廠商的潛在客戶呢。一兩分鐘內要打動觀眾的心，「最後三十秒，只剩下十五組再不買的話，你會後悔莫及」，如何用聲音帶動買氣，掌握住觀眾想立刻打電話掏腰包的情緒不容易，但也蠻有趣的。

配音教我的事

　　購物台的節奏很緊湊，在那幾秒幾分鐘之內就得成交，掌握那黃金幾秒如何把商品介紹得活靈活現有吸引力，其實還有點學問哦。

　　我記得有一次錄一部電影，劇情中剛好有電視購物的橋段，前面的演員在演，後面電視畫面在播電視購物，但翻譯沒有翻這段購物橋段，沒有稿子怎麼辦？我自告奮勇「不用稿子，我常常看電視購物，我來吧！」為購物台錄音的經驗馬上派上用場，自己很順的就叫賣起來，「這東西好到不能再好，還有七天鑑賞期，趕快打電話，還可以留下試用品喔」，沒有稿子沒關係，還是很順利錄完了那場戲。

　　不同的經驗不知在何時會派上用場，凡走過必留下痕跡，認真做好每一次的學習，當你有天有機會運用，就能得心應手，順利過關了。

美食、體育節目 教我的事

要有看圖說話的能力

　　我曾為香港一系列美食節目《八大名菜》配音，這跟戲劇完全不一樣，因為得要準確配上主持人的嘴型和表情；錄美食節目的時候，第一個要點就是一定要先吃飽，否則肚子咕嚕咕嚕聲音太大，可是會被錄音師喊停的。

　　美食節目主持人在訪問廚師或農夫時，都是非常生活化的，常有「啊、這、那」很口語的語助詞，在配音時都得注意到這些細節。

　　錄這類型節目的挑戰也頗大，因為主持人有時候會突然很激動、很驚嘆，比方說去抓魚的時候，會突然尖叫；也可能碰到跟主持人搭話的人，不太會說話或者是不接話，那主持人就得滔滔不絕的一直講這個菜怎麼樣好吃，自問自答，絕不能讓現場冷場。

香港美食一些翻譯的名稱跟國語不一樣時也需自己轉換，比方「三文魚」、「刺身」就必須改成國語的「鮭魚」、「生魚片」等等。

有時主持人會自言自語或有一些台詞在稿子上是沒有翻出來的，配音員就必須自己加一些詞，但又不能加得很突兀，要很生活化很自然；也有一面吃一面在講話的時候，配音時也要把嘴巴裡面有食物的感覺配出來，不能跟沒吃東西時的方式一樣，可是不能含糊不清，還是要聽得出來在說什麼哦！

這種節目最大挑戰就是碎嘴很多，正式錄之前一定要先看一遍，看一段錄一段，因為會有太多的碎嘴，所以會花比較多的時間去完成。

錄美食節目已經挑戰性夠高了，錄體育節目那就更刺激了。比方球賽的轉播、拳擊比賽，照理說都是現場收音就好，可是有些外國體育競賽節目要錄成國語，翻譯人員不可能將現場每一句話都翻出來。因此錄音時，有時是沒有台詞，有時是節奏太快，根本來不及看稿，這時配音員得身兼翻譯和主播，要有看圖說話的本事，好像自己在現場轉播一樣，真的很具挑戰性。

配音教我的事

　　平常配音都會有稿子，但是沒有一件工作是完美的，總是狀況百出，當下就要解決；所以經驗的養成非常重要，有稿子是正常，如果缺了部份稿子，就要靠自己創造了。

　　長期訓練下來，對很多狀況就能夠見招拆招，所以配音員囊中也有個百寶箱，平時存進寶物，需要用時就掏出來應用；因此我很感恩職涯中碰到的各式各樣狀況，才能豐富了我的配音百寶箱。

陳文茜 教我的事

善用小道具創造聲音的可能性

多年前，唐從聖接了一檔遊戲配音，其中有一段模仿陳文茜的角色，他詢問了配音圈朋友，他們都一致推薦我來配陳文茜。

第一時間我認為我跟她唯一的共通點是「姓」而已啊，我們的聲音和個性都不太不像了，但「從從」說因為好幾個人都推薦我，所以就錄看看吧。

一開始錄的時候，我用自己的聲音去錄，的確很不像，後來他提議，在《全民大悶鍋》曾經用過的方法：借用道具，在嘴巴裡面塞一些東西，讓聲音和說話方式聽起來很不一樣。他問我介不介意塞衛生棉條？我沒聽錯吧，不是棉花是衛生棉條？

不怕受傷，不怕付出，不怕去愛，不怕去夢想，勇敢的熱愛生活吧！

他解釋因為衛生棉條吸水後會脹大，脹大之後會比較固定，不會亂跑，說話方便些；而且臉頰兩邊有點鼓鼓的，講話也會不一樣。既來之則安之，姑且試試看吧。

剛開始塞進棉條，我根本不會說話了，始終覺得棉條快要掉出來，但同時也發現我好像換了一個人，講話真的完全不一樣。一方面要注意台詞的情緒，一方面要顧到棉條的位置，經過調整和適應最後順利完成任務。

這個經驗確實給了我一個不同的體驗。從從跟我分

享，他們在拍悶鍋的時候，因為要大量模仿，都要靠化妝和道具幫忙，好突顯角色的個性和年齡，比方說年紀大就畫幾條皺紋或者是戴個禿頭頭套，臉部下垂就劃兩道線，雖是比較粗糙的方式，可是觀眾一看就知道你表現的是什麼，所以借用道具和化妝真是有效又直接的方法。

如果要錄抽菸的人講話，我會把一根手指放進嘴巴，聽起來就會有含著煙的感覺；或是想玩點特殊聲音的時候，在口腔裡面就會嘗試一些變化；這也是以前配音比較不會玩的把戲。

還有一次參加一個電視節目錄影，我跟盛竹如大哥還有一位耳鼻喉科醫師一起當特別來賓，主題是要糾正現場幾位美女的發音。

製作單位設計了遊戲讓特別來賓玩，以製造節目效果。他們要盛大哥口含玻璃杯說話，盛大哥非常配合，輪到我時，我當然不想玩這把戲，就選了繞口令，這個繞口令有很多陷阱，斷句沒處理好的話會一不小心念成帶髒字

的話，還好我們配音員本來就習慣把話講得清楚，而且每個段落會稍作停頓，結果安全過關，主持人很失望的說：「想陷害妳都陷害不了。」哈！我心想，我可是靠說話吃飯的呢。

繞口令

施老師愛吟詩，雨天買了四本詩

施老師愛吐司，雨天拎著濕吐司

施老師的詩遺失，找詩淋了全身濕

林老師吐司好吃，在教室烤了吐司

施老師全身濕，最後變成濕施老師

林老師沒淋濕，所以還是乾林老師

廣告 教我的事

面對諸多籠統的要求，歸零再重來一次

　　為廣告錄音，時間短，報酬優，相較於其他戲劇配音，算是報酬率較好的工作，但是廣告要求「快、狠、準」的到位，也不是件容易的事。

　　廣告詞都很短，但客戶提出的要求常常很籠統，「再溫柔一點點」、「再興奮一點點」、「詩意多百分之十」，賣嬰兒食品時，客戶會說「耐心少一點，母愛多一點」、「興奮期待，但又要壓抑」之類的形容詞，有時真的會無所適從；常常現場會有好幾位客戶，每個人想要的感覺都不一樣，下的指令也不一樣，所以常常錄了很多遍之後，最終選的可能是剛開始一兩次錄的，在這個來來回回調整修正的過程中，如果信心和經驗不足，常常會不知該如何說話，也會失去信心。

在面對這些籠統的要求時，我的經驗是先放掉所有的情緒，重新歸零設身處地想一下，客戶所形容的是一種什麼樣的情緒？該如何詮釋？

有些很有經驗的廣告配音員會主動建議，配五種情緒給客戶，客戶都沒有選到適合的再說，或者在這五種情緒中選一種再做調整，可以省去不少時間。

　　當然有些菜鳥可能就無法配多種情緒讓客戶選，這也是菜鳥很容易被挫折感打敗的原因。

　　所謂多種情緒，可能都只有細微的差別，哪些字稍微加強一點，哪些音稍微輕一點或是氣聲多一點；但是即使是細微的差距還是有差別的。

　　有人第一次就配出客戶想要的，難就難在你自己覺得很好，客戶覺得不好，有時候到底是客戶表達的不夠清楚還是真的自己詮釋不到位就很難說，因為這都是很主觀的。加上廣告求時效，工作來的都很臨時，比方說今天下午兩點有沒有空？明天早上十點？所以專業配廣告的配音員比較少錄戲劇，因為錄戲會佔掉較多時間。

　　客戶可能明天早上錄下午馬上要，稿子可能明天早上才會給你，錄音室錄完之後立刻選音樂、混音，然後給客戶聽；一旦完成，很快就播出了，都是很有時效性的。戲劇就不太一樣了，錄完後可能下禮拜才交件，有時整檔錄完，甚至幾個月後才播出呢！

　　有學生問我，是不是可以從廣告開始學配音？我的答案是當然也可以，但是廣告的要求特別高，要能夠達到客戶要求，可不是簡單的事哦。

　　廣告對聲音的要求變化很大，客戶會希望一直不斷有新聲音，所以新人也相對更有機會，素人的聲音自然不匠氣，也很適合某些廣告，廣告主反而更喜歡哦。

　　在廣告配音的世界裡，不少是工作人員轉成配音員的，比方我認識的唱片公司某宣傳，試錄後效果不錯，後來他們公司的唱片宣傳廣告全部都是她錄的，因為她知道廣告主的需求加上聲音很特別，就成為公司的御用配音員了。

　　模仿達人郭子乾，是認真有想法的好演員，曾邀請他為幾部電影動畫配音，他也一樣是從幕後工作人員轉到幕前，不管什麼角色他都願意嘗試，曾問他：「你一進公司就知道自己會成為演員嗎？」他說：「沒有啊，但是我要先準備好。」這是多簡單又多難做到的事啊！

配音教我的事

是的，不準備好，就算別人給機會，也不一定能達成任務，所以成功的人其實都是早就準備好了。

不管從哪種類型切入配音，都有它需要挑戰的難關。

即便都是錄音，但每種產業所需的錄音樣貌是有差別的，如何選擇就看自己了，只是需要了解每個行業都有它的行規和特性，最好多多體驗再來做取捨。

後台教我的事
配音員是聲音的化妝師

　　配音員有如聲音的化妝師，角色透過適當或加乘的聲音詮釋呈現給觀眾，具有畫龍點睛的效果。

　　電影或連續劇如果是現場收音的話，會要求清場，演員在拍戲時現場要求安靜，絕對不能有雜聲。但是如果事先知道會重新配音，那現場就會有許多雜聲了，甚至有些演員的台詞也會亂講呢。

　　知名演員柯俊雄他說話帶一點台語腔，他主演了許多部抗戰電影，國軍英雄的形象深植人心，劇中的英雄人物都是經過配音，而非採用他本人的聲音。陳明揚老師低沈磁性富正義感的嗓音，完美塑造了柯俊雄影帝的英雄形象。

　　2019年3月有幸參加柯俊雄「電影人生」紀錄片的首映，才知道原來他演的流氓、小混混角色就是他自己配的，貼切精準！難怪有人說，好的演員也會是好的配音員。

　　另外，也曾遇過傻眼的情況，一個童星演媽媽過世時在燒紙錢的戲，她知道台詞是七個字，也知道會事後配音，所以拍戲時她表情到位，竟然一面哭一面說著「1234567」，當下我都聽傻了，但還是得好好把台詞說完，不能受到原音的干擾。

　　這些幕後花絮其實比正片還精彩，有時我們配音員在錄音室也會邊錄邊罵邊唸，「什麼鬼劇情啦」、「到底會不會演啊！」如果這些都錄下來也是會很有笑果的喔！

配音教我的事

　　某些演員會指定特定的配音員代言，但即使為同一個演員代言，配音也會因飾演的人物不同而有不同的表現方式，音質不變但語氣、速度、表演都不一樣。很多觀眾看戲多年，都一直以為演員的聲音就是配音員賦予他的聲音，當有機會聽到演員身己發聲時，才驚覺「親耳聽到的不見得是真的」，一定要讓觀眾覺得是演員自己的聲音，這才是優質的作品。

配音導師——— 康殿宏

瓊瑤戲劇男主角配音、配音工會理事長

代表作品：《水雲間》梅若鴻、《情深深雨濛濛》何書桓、《又見一簾幽夢》費雲帆、《還珠格格第三部：天上人間》永琪、《花非花霧非霧》齊遠等。

我以我的工作為榮

配音，一個充滿樂趣卻又需要高度技巧的工作，讓人著迷，讓人願意為他付出一生的歲月。

我和美貞，還有無數的配音員，都無怨無悔的一配就

是二三十年，其中的酸甜苦辣，只有配過音的人才能體會。

　　配音，絕不是會說話就能配，那太低估了這份工作的藝術價值，要怎麼樣把口型對的嚴絲合縫，要怎麼樣把情緒表達的淋漓盡致，要怎麼樣把聲音和人物造型個性融為一體，這沒有紮實的工夫是不可能辦到的，我不是在老王賣瓜自賣自誇，如果沒有兩下子，那配出來的效果絕對會大打折扣為人詬病，所以線上的配音員無不兢兢業業的自我要求，為的就是把最好的作品呈現出來。

　　我曾經也是演員，就有人問我：你覺得演戲難還是配音難？我毫不猶豫的回答，配音難，為什麼呢？很簡單，演員演戲是照著自己的情緒去發揮，只要導演認可就行了；但是配音不同，配音員必須按照演員既有的表演和動作去執行，有時還要適當的修飾演員過度或不及的地方，這比自己演要難多了，您說不是嗎？

　　當然，配音絕不只侷限於戲劇而已，舉凡廣告、旁白、卡通、有聲書等等都包含在內，不過有些配音員只適合配戲劇，不適合配旁白，有些配音員只適合配廣告，不

適合配戲劇，像美貞這樣每一項都擅長的並不多，所以她願意把她的經驗分享出來，真是大家的福氣，希望喜愛配音的讀者們都能珍藏一本，作為永久的紀念。

最後我還要提一個現象，就是從前配音員都是隱藏在幕後，鮮少有人知道他們到底是誰，通常都是只聞其聲，不見其人，但是現在有些新生代的配音員，已經打破這個傳統，跟隨日本聲優和內地聲音演員的腳步，會利用各種不同的方式來展現自我，讓更多喜愛配音的人能一睹他們的廬山真面目，也更了解他們除了聲音以外的才華，我認為這是很好的趨勢，不但能打響自己的知名度，從而也可以提高配音員的社會地位，讓更多人重視配音這個行業，吸引更多愛好者加入我們。我是配音員，我以我的工作為榮！

配音導師—— 石班瑜
周星馳御用配音員

代表作品：賭俠、整人專家、鹿鼎記、長江7號、功夫等等三十部周星馳主演的電影。

你也可以是配音演員

　　很多人問我什麼樣的聲音條件適合做配音工作？呵呵呵～我常說只要是會說話的人、只要不是啞巴，就算是破鑼嗓子，經過訓練之後，都有可能從事這個行業！

我在做配音工作之前是電台錄音師，每天看主持人兩肩膀扛著腦袋進錄音室，張口說說話，輕輕鬆鬆就可以賺錢，心裡就想這太厲害了，我也要試試看。結果試了才知道，不好意思，本人國語不標準，根本不懂標準普通話中還有什麼捲舌音，那舌頭到底往哪裡捲啊？有位老師就教我練習彈舌頭，就是每天彈彈彈，我整整練了九個月，突然有一天就會了，有機會彈給大家聽聽，哈哈！

剛開始配音時，一站在麥克風前就非常緊張，心臟跳的比平常快一倍，加上我的聲音在當時只能配些非主流類的角色。第一部電影配的是侏儒，第一部電視劇配的是太監，第一部卡通配的是小魔術師，還戴著個綠帽，而我就是從這些次要的小角色的磨練當中，一步一腳印的成長為專業的配音演員。

大家很好奇，我怎麼跟周星馳結緣的呢？90年有位香港導演來選聲音，我去試音，當他們說選中我的時候壓力來了，才知道要配男一號，男二號，有多難，戰戰兢兢把第一部「賭俠」完成，電影公司覺得效果不錯，接著又配了「整人專家」、「逃學威龍」、「唐伯虎點秋香」等等，就這樣前前後後一共配了周星馳三十部電影。

很多人以為電影中是周星馳自己的聲音，對我來說那就是最大的讚美，最大的成就感！

"人如果沒有夢想，那跟鹹魚有什麼分別呀"，記得當年我學配音是很執著的，一個月學不會就學三個月，三個月學不會學半年，再不行我多學習幾年總行吧！所以建議大家不管學什麼，就看自己有沒有決心，只要有恆心有毅力，沒有什麼學不會的，只要願意花時間下功夫，正所謂，只要有心，人人都可以是配音演員！哈~哈~哈~哈~

配音導師—— 符爽

配音工會理事

代表作品：《獵人》西索、《海賊王》騙人布、《海綿寶寶》派大星。擅長聲音變化，因此經常一部戲中一人飾多角。

在有限的框架中，創造無限的可能

　　從事配音這行迄今已將近30年。我在28歲才進入配音訓練班，這年紀其實有些晚。當時並不瞭解「配音」的工作內容，以為「配音」跟「配樂」差不多。初入行時，仍

經常兼做配樂的案子，後因配音工作日漸繁重，便停下手邊的音樂創作，專心配音。從配樂到配音，再加上學生時代的美術主修，需運用到的專業能力相差甚遠，但共通點都是藝術創作，與想像力唇齒相依。

是的，配音是一門藝術，雖然因為受限於角色嘴數，而不像音樂、美術可以盡情揮灑，但也正因如此，配音員必須在有限的框架中，創造無限的可能，更凸顯配音不僅是門藝術，更是難上加難。所以，我每天都秉持著敬畏的心情，以謹慎、虛心求教的態度，執行我的工作。

藝術創作是很主觀的，沒有絕對的答案，所以在我學習與從事配音的歷程中，必須不斷觀察、吸收、探索各種不同的演繹方式，甚至觀察新一代配音員的配音，向年輕後輩請益，期許自己在配音時，不但能恰如其分地表達出角色的情緒，還能激盪出令人驚喜的火花！

配音工作相當辛苦，經常得早出晚歸，一天工作的時數超過14個小時，在錄音室陪著麥克風的時間比陪伴家人還久。曾經有位剛喜獲麟兒的同事和我分享，早上出門

工作時小嬰兒還在酣睡，晚上收工回到家已近午夜12點，小嬰兒早已再度入夢，就這樣，經常整整一星期抱不到小孩，也沒看過清醒的小孩。

辛苦歸辛苦，但為了讓自己不斷進步，就算工作至深夜才回家，就算第二天一早還得趕早班，我依然會打開電視，一方面為了放鬆，一方面尋求靈感與養分。

記得曾看過一個日本綜藝節目叫「全力以赴筋太郎」，製作單位會召集當紅的搞笑藝人，回應觀眾的來信請求，前往某些地點貢獻勞力，或者擔任復甦當地經濟的工作。其中一集講述某個小村莊因觀光客減少而經濟衰退，節目團隊便前往當地，試圖挽救頹勢。在街頭訪問的過程中，有位製作武士刀的師傅感嘆自己年事已高，後繼無人，因為日人製作武士刀是有法律約束的，一年僅能製作數把刀（詳細數字已不復記憶），報酬微薄，只能勉強餬口，所以就算有心傳藝，也找不到願繼承衣缽的年輕人。

　　節目主持人問道，既然環境如此艱困，為何還要繼續，武士刀師傅說：「這些刀，是我曾在這世上存在過的證明！」當時這句話帶給我極大震撼，至今難忘。我思考著，自己曾在這世上存在過的證明是什麼？或許我不必做出什麼轟轟烈烈的大事，但必須善盡本分，做好我的工作。那麼，當有一天，我不再存在於這世上時，至少我的聲音會被保留下來，成為後輩前進的一級短小階梯，我也就無愧於心了。

　　不忘初衷，持續前進！

配音導師—— 李景唐
藍胖子聲優偶像培養計劃特約導師

代表作品：

卡通：魔導少年、七龍珠。

韓劇：《浪漫滿屋》李英宰、《花漾男子》具俊
　　　雄、《冬季戀歌》姜俊祥

拋棄本我，融入角色

　　1993年開始學習配音，三年後才正式配上第一部韓
劇男主角，我的配音學習相較其他人，屬較慢開竅的，同
時期的二年就可以配上主角（不說他名字，免得大家羨慕
他）。

　　猶記得當時的我，每天都在思考怎麼放空原本的我進
入劇中角色，因為我有個「結」打不開，現在想想，那三

年的糾結讓我「得」了一個透徹體悟，自此如魚得水，每部戲劇、動漫，我幾乎都是第一主角，配音時可以和劇中演員同步喜怒哀樂，演員流鼻涕我也流鼻涕，演員流淚我也流淚，沒有任何保留，也沒有任何落差，因為我能快速進入角色的情境。

多年後，我開始慢慢發覺，主角對我來說沒有挑戰性了，注意力開始轉移至丑角、反派，從而發覺，其實丑角、反派才是真正的高難度，難在哪？難在聲音音質怎麼調整到一聽就是個壞人，難在反派人物的語氣充滿多重情感，或心機、或冷酷，難在如何展現丑角面具底下的甘草個性、或是悲涼身世。《死亡筆記本的夜神月》，是我終身引以為傲的作品，自此，我開始各式的揣摩、觀察、模仿，漸漸掌握了要領，此後舉凡反派、丑角的角色，我是充滿熱情的接受。

在此，沒有教大家如何配音，是因為個人深刻體會，配音需要安靜的跟班揣摩、冷靜的思考如何拋棄本我、如何迅速掌握角色，這些都不是只靠「教」就可以做到，而是必須靠自己打開身體的那個「結」，始能進入配音領域，從而得到樂趣。

當然，配音產業還牽涉到很多細節，舉凡如何接案？如何配置聲音？如何利用麥克風？其他國家配音產業與政策發展？硬件設備如何採購與運用？以上都是當你身為配音員時，也須同步關注的議題！

很高興有這個機會和大家分享交流經驗，讓大家認識了解這個世上最舒服的苦差事。舒服？是啊，不用流汗、長期坐著工作，收入較高；苦？苦在結打不開，永遠無法上mic當第一主角，摸索期永遠不知何時結束，以上的舒服永遠得不到。

但不用擔心，只要相信自己，就一定能！

配音導師—— 于正昌
張衛健御用配音員

代表作品：七龍珠Z、哆啦A夢、蒼穹之戰神、庫洛魔法使、遊戲王－怪獸之決鬥、家庭教師Hitman Reborn!、暗殺教室

「聲」入人心的聲音表演

　　配音～嗯……這個總讓人感覺蒙上了一層神秘面紗的工作，喜歡的朋友會說，這是給畫面賦予靈魂的一種表演，不喜歡的朋友會說，呿！不就是說說話嘛，有什麼難

的，無論是哪種說法都可以接受，沒錯!!!配音的確就是一種用說話來呈現的表演藝術。

從事配音工作至今已經將近27個年頭，這些年從小菜鳥一路努力地鞭策自己追求進步，解鎖了男主角配音、聲音導演、配音老師等等的許多成就，現在已經是個即將要邁入50的中年大叔。

很多朋友都會問我這是你這輩子唯一的工作嗎？答案是肯定的。對我來說，配音雖然是一份工作，但卻是讓我覺得挺享受的工作。想想我們不用整天西裝筆挺的進公司，不用每天埋首在辦公桌前做一成不變的工作；我們天天都可一身便裝進錄音室，同時又能夠嘗試千變萬化的角色扮演，對於我這種比較不喜歡太過拘束的個性，這工作真是對上了味兒啊！

一直以來我的個性喜歡將幽默與歡笑灌注於工作與生活中，正因此性格，所以心中常常會產生很多幽默的情境與歡笑的畫面，巧的是，配音最需要的就是這樣的一個啟發，我對每位想配音的朋友最常提到的重點就是這個

～想像力，想要從事配音工作，想要將聲音表演得唯妙唯肖，想像力是首要！我們一輩子不可能經歷過所知的每一件事、每種情境，但是，我們卻要扮演劇中形形色色的人物，這時候想像力就必須要到位。

就以我的工作經驗來說，在動畫裡拯救地球的七龍珠悟空，我必須要詮釋出身負重任的正義化身；當我變成哆啦A夢裡的胖虎時，我又要呈現出一個欺善怕惡的孩子王模樣；回到戲劇中，古靈精怪鬼點子一堆的韋小寶張衛健，我也要大享齊人之福的扮演；在某些時候我又進入了探索頻道或國家地理頻道，用聲音陪著大家一同去發掘我們未知的世界；最後更三不五時地出現在某些商品的推銷廣告中，說服你掏腰包買單，哈哈，這工作是不是豐富又具挑戰性呢？上述所提到的聲音表演，常常都需要想像力大爆發，才能夠詮釋出讓大家記憶深刻又回味無窮的聲音表演。

很高興能在這個地方，跟大家聊聊配音這檔事兒，其實配音到今天，真心覺得這是一個最簡單的難事，但也是一個最難的簡單事，為什麼說的這麼複雜呢？因為說話人人都會，但是當你一句話說出來，必須要能夠觸動人心、

扣人心弦，讓觀眾跟隨著你的情感高低起伏，這就是一件比較困難的事了，那話說回來，當你準備好要說出某一句話，在這句話脫口而出之前，你必須消化這句話要表達的涵義，接著先在你心中營造出這句話的場景與情境，然後用你覺得最適合的力道與速度，搭配著語言中合宜的抑揚頓挫，與正確的輕重音，在上述這些準備工作完備後，才能將這句話輕鬆地脫口而出，看！這是不是一個事前準備繁複的簡單事呢？

　　配音可以說是聲音藝人，每一次的演出，字裡行間的聲音流竄，都必須要帶著豐富的感情"聲"入人心，帶領著觀眾享受一場美好的聲音體驗，雖然說話是一件簡單的事，但是好好說話、表演說話，絕對是一門藝術，是一個能讓你說到老，學到老，永遠都能持續努力、持續進步的課程，期待每一位好朋友能繼續陪著我們細細品味，也能多多給予指教與鼓勵，也歡迎大家一同加入，讓我們共同把最美好的聲音表演，獻給所有的觀眾朋友。

配音導師—— 陳煌典

模仿變聲達人

電視：《水果冰淇淋》機器人店長
卡通：《櫻桃小丸子》廣志、花輪
電影：《大囍臨門》豬哥亮
遊戲：《傳說對決》茲卡、卡瑞茲
雜誌：康軒學習雜誌
廣告：正光加味金絲膏、保力達等超過一萬支作品

聲音的魔法師～我的賣聲生涯

　　在不知大眾傳播為何物的少年時代，最愛在無聊時，聽着卡匣式音響播放的流行歌曲，跟著模仿哼唱，隱隱約約，似乎有股不安定的配音魂，在體內流動著。

　　小學上國文課老師要找人唸課文時，百萬小學堂中"選我選我"的聲音，不斷地在心中呼喊著，因為"唸課文"這件事，讓我感覺很有成就感，亦或說存在感。此後朗讀比賽"選我選我"；詩歌朗誦 "選我選我"；歌唱比賽 "選我選我"。嗯～好像知道自己這輩子要做什麼了。

　　退伍後，混跡旅行社，接觸過保險、直銷，茫茫然的一直找不到喜歡的工作。某天，在報紙求職欄中，看見某傳播公司在應徵企劃人員，雖不是科班出身，也沒有相關的工作經驗，沒多想便前去應聘！嗯…啊…這個…蛤？……就這樣進了傳播圈。民國84年，適逢民營電台開放申請，公司接到委託，錄製電台廣告，其中一篇PUB廣告，剛好需要一名年輕男姓的聲音（左看右看，好像就我齁），就這樣，被經理抓進錄音室試音，結果一試成主顧，便從此開始了我的賣聲生涯。

　　「什麼？你是配音員？」通常在配音圈以外，互相介紹朋友時，總會張著口一臉驚訝！對於配音員這少數民族，多數人覺得好玩與好奇！接下來就是「你配過什麼角色？韓劇啊？卡通什麼的？」這下換我接不上話了！「你

能學一下什麼什麼嗎？」我只能尷尬笑笑說：「嘿嘿嘿…我下班了！」

　　這是大部分以錄製廣告為主的配音員，時常遇見的狀況。配音就是戲劇跟卡通，這是多數圈外人對配音員的主觀認知，哈…廣告配音員好像相對有些邊緣！其實也沒錯，以廣告為主的配音員，算算也不過三十人上下（台北），確實是配音員裡的小眾。但近年來因為配音工作的面向變廣，所謂"跨界"配音員也就變多了！

　　先說說我熟悉的電台廣告，從1985年開始至今，保守估計，作品少說也有一萬支以上。若從技巧方面分析，南部與北部的配法就有些差異，圈外人可能聽不出來，但我們一聽，立馬可清楚辨識！像是音樂的選擇與編輯，配音員的口條，與情緒的表達等等，當然還有區域性聲音的熟悉度！所以，僅僅電台廣告，就出現了區域性的差異。更何況這幾年互有交流的大陸，與其它華人市場！

　　配音員這工作在我的職場生涯而言，應該是顆恆星！自發光的熱情持續至今不滅，對受不了一成不變的雙子座

而言，實屬難得！剛剛錄什麼？我想一下！下一篇廣告是什麼？到錄音時才知道！每天面對的，都是不同的表演方式，可謂天天有挑戰，天天都驚喜啊！文案內容千變萬化，連聲音也是！說句不誇張的，變到連我老媽都認不出來！

配音的魔力，讓我難以抗拒，也捨不得設定退休時程呢！至於能配到幾歲呢？只要市場給機會，我願意這樣一直錄下去！

配音導師—— 魏晶琦

音質音色皆美的女聲達人

代表作品：

韓劇：大長今、奇皇后、來自星星的你

卡通：《名偵探柯南》毛利蘭、《獵人》小傑

用聲自如

　　何謂配音員？我自己的認知是，配音員就是用聲音演戲的人，也就是「聲音演員」；那跟一般演員的區別在於，配音員是用自己的聲音去詮釋所配的角色，甚至為角色加分，讓動畫、戲劇或電玩遊戲更臻完美，要讓觀眾

覺得聲音貼合角色，沒有違和感，簡單說來就是「不出戲」，就夠格被稱為是配音員了。

　　大學我唸的是社會工作，畢業後也真的做了一段時間的本業，會成為配音員是在因緣際會下，報名了某家錄音室辦的配音訓練班，之後就一腳踏入這個神奇領域，愛上這份工作，直到現在。

　　這是份多采多姿的工作，我們會看到最新的戲劇、動畫、電影，工作時常常在一天之中，彷彿過了好幾個人的人生，喜怒哀樂、悲歡離合、重複上演。

　　這是份孤單寂寞的工作，近幾年由於錄音生態轉變，工作時往往關在錄音室裡，面對的就只有麥克風跟屏幕。

　　常有人問我：「老師你印象最深刻的作品是什麼？」，其實真的數也數不清，跟大家簡單說說吧。動畫方面是《柯南》毛利蘭，這真是跟我相處最久的一個角色了，灰原哀，是我喜歡的角色設定；《獵人》小傑，老實說整個組合都是一時之選；《凡爾賽玫瑰》歐斯佳（奧斯卡），對當時的我來說這角色極具挑戰；《通靈王》葉

王，是個人偏愛；《聖鬥士星矢》最有默契的組合；《小丸子》上過我的課的人都知道，我最愛永澤。

戲劇方面，則是《大長今》李英愛，戲好、組合好；《秘密花園》、《奇皇后》河智苑；《信號》金惠秀；《來自星星的你》全智賢。

常有人問想成為配音員要具備什麼條件呢？我認為是口齒清晰、觀察力敏銳（我就是個好奇寶寶）、反應快、能一目十行最好（多讀書）、肯下苦心、虛心學習，學習是沒有盡頭的。

我在電視上看到自己的作品，還是會自己挑毛病，心想哪裡哪裡再做點修正會更好些。

美貞姐是我的前輩，想當年還在跟班時，看美貞姐配音，只覺這前輩氣場真強，後來發現竟然是伴我成長的哆啦A夢本尊，更是一驚，而且私底下有點小迷糊，為人超nice，真的很高興有機會能跟這位姐姐一起共事。

配音圈一直需要新血，我們也非常歡迎有興趣的朋友，加入我們的行列！人與人相處，溝通是基本，而把話說好就是順暢溝通的前提，希望有機會跟大家分享更多，一同成長！

配音導師——　于正昇

藝昇國際負責人、聲優事務所主導人

代表作品：

卡通：彩虹小馬、Ben 10、外星英雄、獵人、
　　　閃靈二人組、灌籃高手

韓劇：巨人、情定大飯店

配音、演戲、人生都一樣，人生閱歷很重要

　　很高興在我18歲的時候，就有機會接觸配音工作，一開始，看到大家能為卡通人物或者為外國影集中的外國人說出華語，覺得很神奇也非常好玩，所以就跟在後面努力學習，希望有一天，也能為自己喜歡的角色代言。學了很長的時間，大約兩年吧，慢慢的興趣越來越高了。

那兩年跟著前輩們學習，也就是所謂的跟班，矯正我的發音，練習運用各種聲線表演，揣摩各個角色的個性，我也非常幸運，前輩們都願意指導我、教導我，讓我進步得很快。

在跟班一段時間後，終於有機會去錄一句「路人甲」，還記得當時的我非常緊張，手抖個不停（到現在想起，都覺得很糗），但還是要硬著頭皮努力完成眼前的一句話，不過，我也知道這就是學習的必經之路。

30年前，缺乏年輕配音員的時代，我受到了很多前輩們的照顧，很快的就有了配音的機會。

忙碌的配音生活，從早上、中午到晚上，甚至連半夜都要去錄音（包含假日），雖然很累，不過卻非常的開心，因為這是一個很有趣的表演工作。

這一段時期，接演了不少有名的動畫人物，如《灌籃高手》的櫻木花道，《神劍闖江湖》的緋村劍心，《蠟筆小新》的臭腳老爸野原廣志，非常長壽的《精靈寶可夢》，初版的《哆啦A夢》（跟美貞姐合作的喔），日劇中的吉田榮作、加勢大周、唐澤壽明，港片中的郭富城、張國榮等，每

個角色都讓我學習到不同的表演，應該說我與角色們共同成長吧，每個經驗我都非常珍惜，對我也有著重大的影響。

心中充滿了熱情，每天生活在不同的角色中，讓我覺得，非常不可思議也很充實。今天是帥哥，明天很幼稚，又或邪惡，不然天真無邪，哈哈哈，真的很有意思。

其實配音和演戲一樣，人生閱歷非常重要，無時無刻都必須學習與模仿，因為我們不可能經歷每種人生。學習身邊所有的人事物，觀察與詮釋，最後運用到我的配音工作上，盡己所能讓每個角色生動逼真。

我們可以從周遭發生事情的細微枝節中，找出該學習的東西增進表演，讓表演更有層次更有說服力。

真高興美貞姐要出書了，我印象最深刻的是，跟美貞姐一起錄製了一部日劇。那個時候領班大人，特別把我跟美貞姐安排在一起錄製。我們在錄音的當下，投入所有的情緒，那是一部很悲淒的愛情故事，而我們兩個人，都用盡了洪荒之力去努力詮釋其中的男女主角，每一次都哭得一把鼻涕一把眼淚，錄到領班大人叫休息，讓我們擦乾鼻涕與淚水，再繼續完成工作。

那種全心投入的情緒，到今天都很難忘記，甚至讓人非常懷念，這應該是現在的配音新進無法體會的。

時代在進步，錄音的器材與環境也跟著在進步，所以，已經不像以往大家要一起共同完成作品。現在，每個人各自將自己的角色完成，讓電腦把聲音合在一起，一部作品就完成了，這是以前想都想不到的。

當然，因為每個人各自完成，就少了那一份大家在一起努力奮鬥與交流的革命情感。不過，也因為科技的進步，讓我們的配音工作變得更具挑戰性。我們要學習的東西變得很多，製作的成品也變得更精良。

配音老師、聲優，已經越來越受到重視，希望在不久的將來，能有更多出色的老師與作品出現，讓我們這樣的工作得到大家的喜愛與尊重，讓聲音表演藝術發揚光大，得到大家的支持。

所有的配音同事們與新進朋友，繼續加油啊，我們要跟得上時代，製作出更多好作品，讓我們的配音環境變得越來越好。

配音導師—— 李世揚
帥氣男主角的不二人選

代表作品：《孤單又燦爛的神－鬼怪》金信
《來自星星的你》都敏俊、《太陽的後裔》劉時鎮
《死亡筆記本系列》L、《新哆啦A夢》骨川小夫

莫忘初衷，樂在配音

　　我從小就是個調皮的孩子，常喜歡發出各種怪腔怪調玩自己的聲音、愛唱歌、喜歡說話，娛樂同學也娛樂自己，沒想到長大後竟然與配音結下了不解之緣。

從世新大學廣電系廣播組畢業後，也許是因為天生音質還不錯，很幸運地進入了廣播圈，當過新聞編播、節目企製、約聘早報節目主持人，因此麥克風對我來說並不陌生，我對自己的咬字發音、表達能力也有相當的自信，直到我踏入配音圈開始跟班後，我的自信心徹底被擊垮。

「天哪～同樣都是用麥克風工作，原來配音難多了」，跟班一陣子之後，才知道我原本會的，在配音時完全派不上用場，在被幾位大前輩「獅子吼」提醒過幾次後，幾度想打退堂鼓，但由於我好勝心強，也很會安慰自己（臉皮夠厚啦），再加上有許多前輩願意給機會，我漸漸地開竅了，懂了一點發音的方式，會了一些聲音的表情，開始有人找我錄卡通，然後是韓劇、日劇，就這樣，我踏上了配音之路，成了專業配音員。

其實我是喜歡聲音工作的，能夠成為配音員我覺得非常幸運，因為我的工作就是我的興趣，而我也能從當中得到許多樂趣。為不同角色配音時，我全神貫注，彷彿自己就是劇中人，體會著不同角色的喜怒哀樂，經常早上忙著與外星人戰鬥，中午談著艱苦的戀情，晚上再背負怨恨計

劃著如何復仇。每接一檔新的戲，我就期待著又是怎麼樣的角色在等著我，這樣的工作一點也不會無聊；但是相對地，配音也有辛苦的一面，忙起來的時候，錄音到深夜是常有的事，聲帶使用過度而沙啞也必須撐著錄完，如果碰到生病感冒更是麻煩，不但影響工作進度耽誤別人時間，自己也非常歉疚。

一個配音員，必須讓自己有一些無可取代的地方，事業生命才會長久。當然，隨著大環境的變化和長江的那些後浪，配音工作也會出現三天打漁二天曬網的情況，但是我相信，隨著年紀培養出自己不同的戲路，更懂得如何使用自己獨一無二的聲音，而且持續地學習配音技巧，把每個角色的個性都掌握得宜，幫演員的表演加分，我就會一直有漁可打。

我經常提醒自己莫忘初衷，樂在配音，所以我依然對這份工作充滿了熱情，以後也會持續下去，並且衷心地期望觀眾們、電視台都能聽見我們的努力，有更多人能夠認同國語配音。

配音導師——王瑞芹

具國台語配音能力。
「花媽家說故事」創辦人。

代表作品：
卡通：《我們這一家》花媽、《蠟筆小新》媽媽美冴
韓劇：《冬季戀歌》、《主君的太陽》女主角。

配音員不只是配音員

　　會走上配音這條路，全因為一場失戀。當時，痛苦難以排解，白天上班，晚上就到「伊甸福利基金會」擔任志工，恰好遇上「伊甸」成立廣播訓練營，我便跟著學播音技巧，之後也報名配音工會辦的第一屆配音培訓班。

　　課程修畢，考驗才要開始。老師說「想要當配音員，就得『跟班』，跟班是沒錢拿的，重點是聽前輩配音、從旁學習，再

尋求配音機會。」通常坐上好幾天、甚至幾星期才有1句台詞，還記得第1次臨時被叫上麥克風配戲真的很緊張，如果NG，旁邊的前輩光是「唉！」嘆口氣就夠我們發抖的了。

曾有前輩說，工作沒滿10年，不要說自己是專業配音員。「對配音員來說，沒配過的角色都是挑戰，但錄完後，未來接到相近個性、特質的角色，便能遊刃有餘。角色百百種，因此至少要配個10年，才能說自己什麼都配過吧！」。

和日本相比，台灣的配音環境不能算好。台灣經費不夠，在韓劇、卡通中一人聲飾4、5個角色是家常便飯，碰到自己與自己對話那更是常態，只能努力把自己的聲線擴大，變聲時不讓觀眾聽出，這也是必備的專業。

我初入行時，正恭逢韓劇興起之時，《冬季戀歌》女主角就是我那時的代表作。

電視劇被韓流充斥，我們每天從早到深夜，甚至假日都得配音（能找到老公嫁算是慶幸的了）可說是配音的全盛時期。有了孩子是我人生的轉振點，我把腳步放慢，假日回歸家庭。

2016年創辦「花媽家說故事」公益床邊故事，在youtube平台播出，集結出版社、配音員、錄音室，大家無酬奉獻愛心錄製有聲書，希望藉由有趣又有品格教育意涵的童書，潛移默化形塑孩子正確的人生觀。我奔走於各小學，親自尋求校長的支持，並

深入台東偏鄉推廣，希望能以生命影響生命。如今持續製播中，累積了250多則故事，近500萬人次收聽，25000人訂閱。

2018年創辦「花媽聲優劇場」，演出真人配音實境舞台劇

配音員，在大陸稱為「配音演員」享有高尊崇，在日本稱為「聲優」享有高人氣，而在台灣就只是默默的幕後工作者，配音費3、40年未見調漲，電視重播幾次也不關我們的事，影片的最終幕也不見掛名。2016年我在網路上看到一則貼文，大陸的大腕級配音員在北京舉辦了首次的「聲優劇」，大家趨之若鶩為之瘋狂購票！我當下發願，也要讓台灣的配音員站上舞台，讓大家在現場就能看到我們神乎其技的配音功力，進而更加重視這個行業！

這是對於「聲音表演藝術」登峰造極的嶄新呈現！令人耳目一新的舞台表演方式！平常只聞其聲不見其人的配音員是舞台上的表演者，和不同領域、優秀的表演團體結合，碰撞出表演藝術的另類新風貌，2場演出座無虛席，帶給觀眾不同的視覺、聽覺感受和心靈悸動。對於毫無舞台以及後台經驗的我，從尋找劇本和合作演出的伙伴就耗費了2年的時間，在沒有任何贊助之下（還是有票房壓力啊），能夠成就此一盛事，真是莫大的鼓舞！

2019年創辦「王瑞芹 聲音形象魅力學院」

我為什麼會成為聲音訓練講師，要從經常受邀參加校園演講開始，至今已有8年了，進而發展出一套自己的系統化教學課程。

我不是教配音，而是藉由配音員的養成訓練方式，讓學員了解說話其實是一門能夠學習的技術，讓生活中的溝通表達變得更好。能夠展現個人特質與自信，在職場和生活中，更具魅力和影響力，學員包括了故事媽媽、上班族、企業培訓……。

既然成為講師，處女座的個性在此表露無遺，要做就要做得精彩、學得深刻，我在這方面下足了苦功，翻閱所有相關書籍，上過很多相關產業老師的課，後來「學習」更成為了一種習慣，也是一條不歸路，這一、二年更勤跑大陸自費學習，取得了「形象管理」、「儀態、禮儀培訓師」、「兒童禮儀」等證照。

「人生有夢，逐夢踏實」是我20歲的座右銘，「花若盛開，蝴蝶自來」是我30歲的座右銘，「只要有40%的把握，去做就對了」是我40歲的座右銘！ 我不聰明但有股傻勁，學業不精但遇事認真，不擅應對但待人以誠，我的人生如果還算成功，我想應該是這個原因吧！

這是一個斜槓時代，只要有夢想，不間斷自我學習，勇敢往前衝，那麼你的人生必定精彩。

無意間踏上配音之路，卻在其中找到人生最大的成就感與滿足！我常問學生，有什麼職業可以讓你做20年依然熱情澎湃，毫不厭倦？對我而言就是配音！ 真的很感謝老天爺的賞賜（套句韓劇的台詞「可能上輩子救了國家吧」），現在的我，也終於能夠體會前輩所言「死也要死在麥克風前」的意思了！

【第三章】

進入配音這一行

如何入行 ╱ **Q&A**

Q 我適合當聲音演員嗎？

　　我的答案會是什麼樣的人都適合，怎麼說呢？先說我自己吧。當我還在唸書是菜鳥時，有位電視台製作人曾鐵口直斷我不適合配音，因為我太文靜、太乖了，他的理由是配音就像演員一樣，演壞人時要很誇張、要會罵人，吵架有時需即興演出，看我的個性似乎無法勝任。

　　當然結果不是他所想像的，我雖然本性屬於內向，但一配音就不一樣了，心底沈睡的怪獸彷彿甦醒了，哈！因為喜歡，所以願意嘗試與突破框架。

　　當然個性隨和、能接受別人的教導很重要，我的配音啟蒙師母武莉就是因為我乖乖的，才帶領我走進這一行，所以我的文靜與乖巧，就是怎麼定義的問題了。

　　配音圈各種類型的聲音都需要，紅花雖美，也需眾多綠葉來陪襯啊！

Q 請問老師如何選學生？

我接觸配音工作其實是運氣好。當時我還在唸世新廣電科，學校王總教官喜歡說書，自己又有錄音室，他的太太是台灣非常資深的配音員武莉，她接了一些卡通跟港劇後，找同學來試試看，因為她的厚愛，讓我們這些小朋友踏出了第一步。

後來有機會，跟著比較專業的配音員一起錄，其實錄的並不好，但是很多前輩都溫暖的照顧我，不斷給機會，一路走來幾乎都是鼓勵。

坦白說，配音這行要帶學生，除了教學之外，要多多練習有上Mic練習的機會，學習才會快。我現在進行的教學和培訓工作，首重態度，其次才是實力和人脈。

1 態度

實力可以慢慢累積，但是好的態度非常重要，會決定有沒有慢慢累積的機會。配音圈人不多，我看過一些人因為態度不好而失去一些好的機會，實在很可惜。我當領班的時候，也會遇到老是遲到，或是自我意識太強的配音員，自我意識強不是不好，而是有些內容劇情，領班會比你更清楚，這個角色的背景、之後的走向會如何、希望你用什麼樣的方式去詮釋，若你堅持自己的方式，影響了整部戲的品質，以後可能就不想、也不敢找你了。所以態度如果不好，會喪失很多機會；當然在合理的範圍內，溝通協調提出想法也是很棒的。

2 實力

第二重要的才是實力，有些人配音很久不見得就一定字正腔圓或有一口標準國語，但是因為所有類型的聲音都有其需求性，所以就一直都有案子接；就像演員一樣，為什麼有人長得那麼醜、感覺那麼壞，還是佔有一席之地。如果你的聲音有特色，即使是聽起來很討厭、聽起來髒髒的很怪、聽起來像壞人，別擔心，在配音圈也還是會有很大的表現空間。

3 人脈

雖然現在有很多配音班，或配音大賽選拔人才，但早期配音不是公開甄選，新人要主動讓這些錄音室或領班知道你適合錄什麼，才會有比較多的工作機會。

也碰過一些新聲音是別人推薦來的，比方我朋友說他女兒聲音很好，或是同事他很會模仿，結果一試之後他們自己發現和想像中的配音不同而且困難多了，就會自己打退堂鼓。

因為不是聲音很好聽會模仿就一定能配音，很多人誤解配音就是說話，說話還不容易啊？但這跟播音和主持不一樣，主持節目是表現你自己，說你想說的話，而配音是需要投入到這個角色，而且投入不同的角色就得有不同的方式表達，像劇中人自己在講話一樣，這是比較難的地方。

練習的次數決定熟練的程度，多練習就會慢慢開竅，前輩常說：學配音只要努力總有一天會頓悟。新人一開始配音可能聽起來是在唸稿，或聽起來腔調很怪，但也許有一天就會發現配音突然很順；所以沒有捷徑，就是多練多練再多練，別忘了，進步是可以累積的。

Q 請問學生如何選老師？

　　建議一定要先喜歡這位老師，你才會投入有熱情，再來選擇同性別，相對會比較好帶。通常上課一段時間要開始跟班時，會把男學生介紹給適合的男老師去帶，相同性別老師會比較了解怎麼樣糾正你的說話方式。像之前電影配音帶藝人，藝人對都配音這塊不熟悉，所以我必須要示範給他們聽，我講一遍，他們跟著講一遍，但因為我是女生，若我教的是男生，我講的時候他們會模仿我的語氣和說話的強度，變得較女性化、太柔弱；但基本上情緒是一樣的，只要講解清楚，多多揣摩練習，還是能達到同樣的效果。但若可以，到後期階段，我還是會交給同性去帶，比較容易到位。

Q 請談談配音員／領班／聲音導演的任務差異？

配音員，基本上詮釋好自己角色就可以，而且現在採分軌錄製，多半是各錄各的，時間上更好控制，不像早期一起錄，一人NG所有人都得重錄。所以好的配音員只要把自己的角色演好就行了。

至於領班，比配音員要扛更多責任，1.事先了解劇情2.熟悉角色，選適合的配音員。3.負責協調溝通。要注意每個人錄音的語氣、嘴有對好嗎？翻譯不順的地方要協助修稿，擔任領班時，常常一天工作長達16小時，比單純當配音員辛苦許多。

而聲音導演，主要是指負責國外電影，電影為了宣傳，通常會請藝人、素人、小孩或網紅來配音，但這些人非配音專業，所以聲音導演有時得做示範一句一句教，自然就比自己錄音或當領班還累。尤其帶小朋友工作，大部分是假日或晚上，更需有超強的體力和極大的耐心。

Q 學習聲音第一步如何下手？

我會建議從模仿入門，首先找一個跟你的型比較適合的人來學習，千萬不要隨便找一個跟你完全不搭的人，會模仿不出來，信心全無，而且把自己累死。

現在有一種APP叫做配音秀，因為聲臨其境這個節目讓這個配音秀大紅，大家都上去用配音秀來練習配音，像我上節目的那一段串燒，很快就上了配音秀，其中我配了七個角色，他們就用那個練習，然後傳給我說：妳幫我聽聽看，我配得怎麼樣？

這樣新型的科技就是練習的好工具，配音秀裡面有極多片段，找出你要的，針對你適合的去練習。有人就是因為這樣不斷練習，積極尋找機會，後來就有機會參與正式影片的錄製；也有人會去配音秀上面發掘新的聲音哦。

　　先找適合自己年齡說話方式的角色去練習，等熟悉之後，再開始去發掘潛能變化其他角色。有些剛學配音的年輕人會因為一開始就想配不同的角色而去東學一點、西學一點，最後基本功沒學好，反而配得四不像，這樣就可惜了。

Ⓠ 如何渡過撞牆期或一些關卡？

其實早在21歲時因為三級片的關係差點退出配音圈。當年有不少所謂三級片，年紀輕沒什麼人生經驗，要詮釋那種撒嬌還要帶點氣音的聲音，實在是非常尷尬，結果錄到一半我就哭了，心想這行不適合我，乾脆退出配音圈好了；還好領班理解我做不到某些氣聲的心理障礙，請別人幫忙出氣聲，我只說對白就好，才渡過情緒的低谷，繼續留在這個圈子。

工作中遇到瓶頸是難免的，所以一路上有貴人幫助很重要。話說回來，為什麼別人要幫助你呢？我想是做人態度的好壞吧！配音圈相對來說很小，多與人為善，樂於幫助他人，我那跟哆啦A夢一樣樂觀善良和樂於助人的天性，這麼多年下來真的幫助我很多。

Q 怎麼訓練聲音？

我認為配音要學得紮實，有三大主要課程：

1 聲音表情的訓練

很多初學者的喜怒哀樂不到位，需要經過不斷練習和經驗累積，聲音才會轉彎。

要讓聲音有更多可能性，解放天性也包含在裡面，例如克服害羞，用力揮灑，發揮潛能，也讓老師發覺你聲音潛在的爆發力。

即使一個字也可以用不同的情緒表現出來，例如一個「啊」字，怎麼分辨出喜怒哀樂，不高興時、應付對方時、不得不附和大家時，各種不同的表達方法。

一個「好」字，回應老闆的好（音調低低的），小學生回應老師的好（音調較高，尾音拉長一點，天真的方式），回應客戶的方式（好！好！好！好好！急於認同對方的語氣）選舉常聽到的「你們說這樣好不好？好！好！好」。光是一個字就有太多的表情了。

　　接下來就是訓練一句話，一句話當中它的重音在哪裡？什麼情況下要用甚麼聲音？光是聲線調整高低、音量的大小聲、哪個字放重音，表現出來的感覺都會不一樣。

例如一句話：

　　一對情侶的對話，男友問女友要不要去見自己的父母，女友回答：「我知道了」

情況1 → 很害羞地說：我知道了

情況2 → 暗爽地說：我知道了

情況3 → 不甘願地說：我知道了

情況4 → 應付地說：我知道了

　　媽媽跟孩子說話

情況1 → 我們等一下去買棒棒糖

　　　　　孩子高興地回應：我知道了

情況2 →東西都亂丟，去收東西

　　　　　孩子不太高興回應：我知道了

2 不同類型的配音實戰技巧

戲劇、旁白、卡通用的聲線、語氣完全不一樣。

▶卡通

用的聲線，講話的方式要跳脫一般人正常生活說話的方式，需要創造不同的聲線和聲音，可以天馬行空玩聲音。

▶戲劇

有各種不同年齡、背景的人物，要依角色給予最適合的聲音，例如錄老太太講話，速度可以慢一點，聲音比較低沉一點；而老太太又可以分成機車的老太太跟溫和的老太太，說話又不一樣了，光是針對個性就可以發展出很多種老太太的說話方式。

▶旁白

產品簡介就要以最誠懇的方式告知對方，這個產品的好處在哪裡？它的優點在哪裡？如果是公司簡介的話，就要很明確的告訴觀眾，這個公司的組織架構、它的背景、未來的展望，通常需要較有質感的音色，聲音聽起來一定要有親和力，表現方式都是正面的，不像戲劇會有正反的角色。

▶ 廣告

廣告就是要在最短的時間之內，讓消費者能夠被你的聲音所吸引，對這產品有興趣或是有購買的慾望。

配音類型眾多，親臨戰場實際練習是最重要的。實戰主要是學習怎麼運用聲音來創造不同的個性，同時也讓自己更了解透過麥克風後，自己的聲音如何，所以會實際在錄音室上課。會有一些影片跟稿子給學員練習，學員先用自己的方式試一遍，再慢慢糾正或是提醒示範。之後會把原來配音員配的音軌，放給學員聽，來對比一下，聽聽看專業跟自己錄的，差異在哪裡？是不是有什麼地方需要改進修正？透過這樣比較，學員可很明確了解差異在哪裡，接著就是多練習了。

3 透過肢體表現聲音

上課時也會設計肢體課程，比方實際去跑步，體會跑步後講話喘氣的聲音，以及用身體動作來強化聲音表情的訓練。

Q 誰需要聲音的練習？

除了想學配音專業的人之外，其實太多行業需要聲音的練習。比方我教過航空公司人員、企業客服、主播、婚禮主持人等等，在工商社會，幾乎百分之九十的行業都得靠嘴吃飯呢。

在未來以聲控為趨勢的時代裡，如何「出一張嘴」就能賺錢，聲音的表情在各行各業的應用將更為廣泛。

Q 如何訓練聲音表情？

多觀察多練習模仿。從喜怒哀樂、抑揚頓挫，適當控制音量拿捏氣聲。例如：

表達不同的笑：苦笑、微笑、竊笑、仰天大笑、悶笑、皮笑肉不笑、哈哈大笑、邊笑邊說話、無奈的笑。

Q 配音員感冒還可以繼續配音嗎？

如果是戲劇，不是很嚴重可以照樣錄音，演員也有感冒的時候啊！哈！這個藉口似乎有點牽強。

旁白或廣告就會直接換人錄，因為是一次性的工作，沒有延續統一的問題，若只是輕微的感冒，錄音師也可以幫忙稍微修飾一下聲音。

配音員最害怕喉嚨出問題，所以保護好嗓子很重要；另外抽煙喝酒，多少會影響嗓音，充足的休息，讓聲音在最佳狀態下工作，這也是一種敬業的表現哦！

Q 學習配音需要多久的時間？

　　這個問題誰都無法打包票，每個人天份資質、人生體驗閱歷不同，所需學習的時間長短也不一樣，有人跟班幾年還是無法以此為生，有人幾個月就可開始工作，並沒有固定的時間表哦！

配音專有名詞一覽

　　這些名詞是我卅年來在配音現場常用的詞，藉此提供給大家參考，有助於錄製溝通哦。

開場篇 ～～～～～～～～～～～～～～～～～

紅棒 → 正式錄（源於日本），早期錄電影會用，現在少用了。

紅棒ㄊㄟ → 試錄，早期錄電影會用，現在也少用了。

順稿／蕊稿 → 先看一下稿子，看有無需修改的地方，讓錄音時更順暢。

收音篇

分軌 → 分別收音（二軌、三軌…多軌）。

原音軌 → 初始的語言（英文、日文、韓文等等）。

國語軌 → 配音員錄製的聲音軌。

竄音 → 錄音時，耳機聲音開太大，透過麥克風竄出原音。

有雜音 → 錄音時，出現翻稿子的聲音，或手機震動，撞到
桌子等。

爆掉（炸掉） → 突然的尖叫或大叫，或離麥克風太近，錄
音師來不及把音量拉小，會整個爆掉，聽
起來聲音是裂的。

試麥 → 正式錄音之前，一進錄音室要先試麥，試一下麥
克風距離，讓錄音師調整音量和位置。

正麥／偏麥 → 正一點或偏離一點麥克風。

噗麥／噴麥 → 需要調整麥克風偏一點、遠一點，否則收
的音會有麥克風被氣聲撞到的感覺。

空麥 → 離麥克風太遠，聲音聽起來空空的。

退一點／近一點 → 調整麥克風距離時的用語。

迴受 → 迴音太大聲，可能同時兩人錄音，麥克風靠太近。

不合嘴 → 對嘴沒對好。

少嘴 → 台詞太少，需加詞，配合原音的嘴數要加字到剛好。

過嘴 → 台詞太多，需減少字數，有時語速稍快即可。

過了／多了／早了／慢了／快了 → 調整對嘴時的用語。

嘴亂 → 很多人同時講話，有些小嘴或氣聲沒對到，需要多看幾遍，抓到正確時間點。

嘴不好 → 頭尾都對上，但是中間可能有稍微停一下或是空嘴沒對準。

空嘴 → 演員還再講，但配音員停下來了，要再加幾個字補滿。

語音表達篇

吃字→例如：我知道了，你把那個「道」吃掉了，「道」
　　　這個字含糊不清。（講得不清楚），我回來了，說
　　　成「我懷了」

咬字不清楚／走音／不標準／念錯／吃螺絲→例如：到
　　　「濟州島」了，唸成到「濟州屌」了，「醫院」唸成
　　　「醫彥」，「聽音樂」唸成「聽音夜」。

接點 〰〰〰〰〰〰〰〰〰〰〰〰〰〰

　　台詞講錯了，錄音師要找出在哪一句話之後接著錄。找接點很重要，不可在氣口連接的地方接，也不可在一句話的中間接，會使語氣斷掉不連貫。錄音師如果分心，找不到接點時，配音員會主動告知哪裡接。

找接點 → 找哪個點接最適合。

頭來 → 如果是短的話，就會從頭來。

原點 → 重錄又NG，原來的接點重新再錄一次。（原點接喔，很常用。）

雜接雜 → 背景聲音很複雜，很多人聲，你根本聽不出哪一句話的時候，就放出之前錄的雜音，中間跟著出即可。

提示詞 → 找出最後一句話，之後接。

聲音放出來 → 最直接就是講大聲一點，或氣勢再強一點。

不要壓聲音 → 若刻意把聲音壓低，會不自然。

例如：有些人錄老的聲音或是成熟的聲音，就會把聲音壓得低低的，覺得這樣很有磁性。

尤其是年輕配音員常常覺得自己聲音太年輕，錄老人時就會壓一些，但不要壓得太過，否則聽起來會很不舒服。

放鬆 → 讓自己輕鬆一點，聲音不要太緊繃。

聲音再尖一點／扁一點／低一點／厚一點／粗一點／胖一點。

尖 → 巫婆、奸詐或刻薄的人、丑角等等。

扁 → 鴨子（聲音太扁會不像人講話）。

低 → 怕被人聽見時、會壓低聲音說話，但音量還是要放出來一點，太低容易收不到。

胖 → 胖子的聲音（但有例外哦）。

舉例：

美國動畫電影中，有一個角色是胖胖的年輕人，試音就照台灣一般人的印象，給了又低又厚的聲音，試了三人都沒有通過；後來找了一位胖胖的人來試音，但他聲音是細細尖尖的，如果只聽他聲音，你會覺得他不像個胖子，

可是國外聲音導演就選了這個聲音，因為對方要的是跟現實生活貼近的聲音，而不是我們習慣印象中的聲音。

厚 → 共鳴聲比較強。

　　錄製比較有質感的廣告，稍厚的嗓音會更吸引人。

粗 → 大嬸、女生學國中男生講話時，就會用粗粗嗓音。

收一點／慢一點，嘴型是比較小的。

KEY高／低：透過練習，利用共鳴點來調整高低。

玩聲音　聲優30年的養成筆記

作　　　者	陳美貞
社　　　長	張淑貞
總 編 輯	許貝羚
美 術 設 計	關雅云
插圖（第二章）	施雨彤
行 銷 企 劃	曾于珊

發 行 人	何飛鵬
事業群總經理	李淑霞
出　　　版	城邦文化事業股份有限公司　麥浩斯出版
E‐m a i l	cs@myhomelife.com.tw
地　　　址	104 台北市民生東路二段 141 號 8 樓
電　　　話	02-2500-7578
傳　　　真	02-2500-1915
購書專線	0800-020-299

發　　　行	英屬蓋曼群島商家庭傳媒股份有限公司城邦分公司
地　　　址	104 台北市民生東路二段 141 號 2 樓
電　　　話	02-2500-0888
讀者服務電話	0800-020-299（9:30AM~12:00PM；01:30PM~05:00PM）
讀者服務傳真	02-2517-0999
劃撥帳號	19833516
戶　　　名	英屬蓋曼群島商家庭傳媒股份有限公司城邦分公司

香港發行城邦〈香港〉出版集團有限公司

地　　　址	香港灣仔駱克道 193 號東超商業中心 1 樓
電　　　話	852-2508-6231
傳　　　真	852-2578-9337

新馬發行	城邦〈新馬〉出版集團 Cite（M）Sdn. Bhd.（458372U）
地　　　址	41, Jalan Radin Anum, Bandar Baru Sri Petaling,57000 Kuala Lumpur, Malaysia.
電　　　話	603-9057-8822
傳　　　真	603-9057-6622
製版印刷	凱林印刷事業股份有限公司
總 經 銷	聯合發行股份有限公司
電　　　話	02-2917-8022
傳　　　真	02-2915-6275
版　　　次	初版一刷 2019年8月
定　　　價	新台幣380元 / 港幣127元

國家圖書館出版品預行編目（CIP）資料

玩聲音：聲優30年的養成筆記 / 陳美貞著 - 初版
- 臺北市：麥浩斯出版：家庭傳媒城邦分公司發行,
2019.08
　面；　公分
9789864085255 (平裝)
1.音效
987.44　　　　　　　　　　108012683